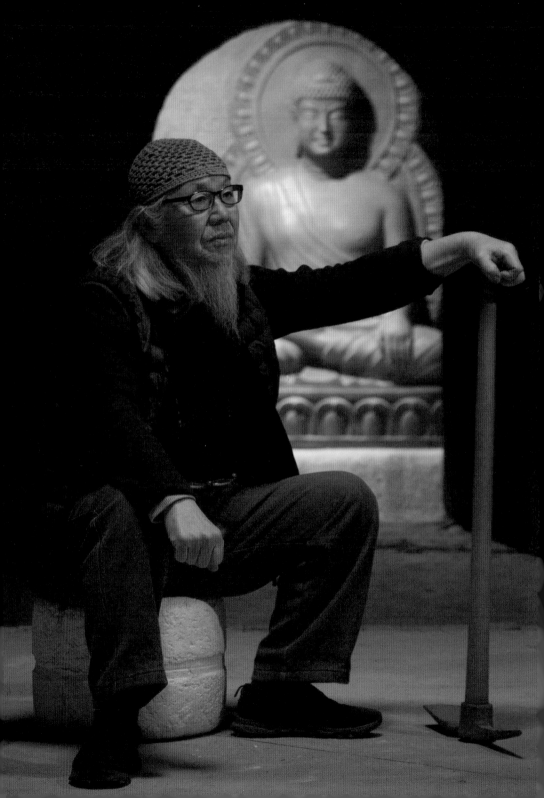

강대철 조각토굴

사진·유성훈

살림

토굴 속에서 만난 부처

토굴을 팠습니다.

6년이 넘게 거의 하루 종일 굴을 뚫고 다듬는 일만 했습니다. 조용히 머물러 명상을 할 수 있는 자리 하나 만든다는 것이 6년이란 세월을 곡괭이질과 삽질을 하게 했습니다. 그렇게 곡괭이질과 삽질을 하다가 어느 날 곡괭이질과 삽질이 기도가 되었습니다. 그 기도는 굴을 다듬는 과정에서 조형언어가 되어 나라는 존재를 천착해가는 과정으로 드러나기 시작했습니다. 젊은 날 조각가로서 세상과 관계를 맺으며 살아왔던 습기가 토굴 속에서 또 다른 에너지로 작용하면서 무의미할 것 같은 몸짓에 의미를 부여하고 있었습니다. 늙어가는 삶을 가능하면 번거로운 세속적 몸짓을 내려놓고자 이곳 사자산 끝자락에 자리 잡았는데, 느닷없는 곡괭이와 삽질의 일상이 때로는 어리둥절하게 느껴지기도 했습니다. 그러나 시간이 흐르면서 반복되는 몸짓 속에서 저 깊은 무의식에 가라앉아 보이지 않던 존재의 은밀한 메시지들이 육체를 통해 드러나고 있음을 알아차릴 수 있었습니다.

일곱 개의 굴의 길이가 100미터에 이르는 굴로 다듬어지는 동안, 현상계에 존재하게 된 나라는 에고의 실상을 볼 수 있게 됐음은 반복되는 몸짓이 기도가 되었기 때문이었습니다.

　　이 토굴에 새겨진 기록들이 책으로 정리될 수 있었던 것은 살림출판사 심만수 대표의 격려 덕분이었습니다. 감동스러운 사진으로 책이 꾸며질 수 있게 유성훈 작가가 애써주셨습니다. 저의 굴작업을 이해할 수 있게 좋은 글을 써주신 윤범모 국립현대미술관장과 최태만 교수께도 고마움을 전합니다. 사십 년 가까이 동료로서, 도반으로서 지내온 시인 이달희 형의 관심과 조언들 정말 감사합니다. 특히 아내의 헌신적인 뒷바라지가 없었다면 이 토굴 자체가 존재하지 않았을 것입니다. 고맙습니다.

2022년 3월

초암에서

목차

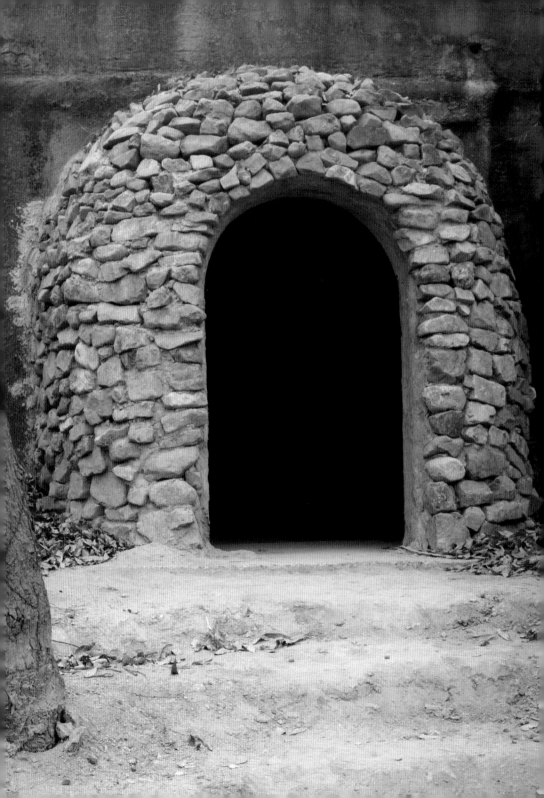

토굴 파기는 운명이었다

> 66 십여 평 정도 조용한 공간을 마련해서 인연 닿는 지인들과 마음을 어울렸으면 했습니다. 땅굴집을 만들 생각이었습니다. 99

욕심 부릴 생각은 없었습니다. 그저 십여 평정도 조용한 공간을 마련해서 인연 닿는 지인들과 서로의 시간을 공유할 수 있을 때, 마음을 어울렸으면 했습니다. 그런 기분으로 살림터에서 약간 떨어진 산 끝자락에 터를 파기 시작했습니다. 잡목들을 쳐내고 3미터 깊이로 필요한 만큼의 면적을 파냈습니다. 파낸 공간 위를 돔형식의 지붕을 덮어 씌워 땅굴 집을 만들 생각이었습니다. 외부의 어떤 소음도 차단되어 방해받지 않고 명상을 하거나 담론을 나눌 수 있는 공간이 되려면 지하 구조가 가장 적합하다는 생각에서였습니다.

그렇게 십여 평의 공간을 파내었는데 그 파낸 땅 속의 지질이 눈길을 끌었습니다. 처음 파낸 1.5미터 깊이까지는 거친 돌들로 퇴적된 지질이라 작업하기도 힘들고 지하 공간을 만들기에는 적절치 않다는 생각에 좀 실망스럽기도 했는데, 좀 더 깊이 파 들어가자 독특한 지질이 나타났습니다. 마사토와 황토진흙이 섞여 있기

도 하고 알 수 없는 몇 가지 종류의 점력있는
흙들이 버무려져 압축되어 있는 지질이라 밀도
가 있고 견고성도 있어 호기심을 일으키게 했
습니다. 더욱이 단단하게 압착되어 있는 지질
이라 다듬어놓기만 하면 그대로 황토벽으로의
기능을 할 수 있겠다는 생각이 들었습니다.

　파내어진 지하의 흙벽 자체가 주는 느낌이
너무 만족스러워 갑자기 여러 생각들이 떠오르
며 무엇인가를 해야겠다는 생각에 마음을 설레
게 했습니다. 이 기분 좋은 흙벽 공간을 그대로
놔두기에는 무언가 아쉬운 구석이 있었습니다.
그래서 며칠 쉬면서 생각을 해보기로 했습니다.

　일기 예보에 비가 온다고 했지만 아직 장마
철은 멀었기에 별 걱정 안 하고 비설거지를 소
홀이 했는데, 그날 밤 예보와 달리 제법 많은
비가 내렸습니다. 밤새 걱정은 됐지만 별일이

야 있겠냐 싶었는데, 새벽이 밝자마자 작업터로 부랴부랴 올라가 보니 사달이 나고 말았습니다. 한쪽 벽이 어떻게 보수할 수 없을 정도로 넓게 무너져 내려 있었고 지하 바닥엔 물이 흥건해 물웅덩이가 되어 있었습니다. 산 위쪽에서의 물길이 파낸 터 쪽으로 연결되어 있는 것을 깜박 잊고 있었던 겁니다. 일거리가 커진 셈입니다. 고인 물도 빼내야 했고 무너져 내린 부

66마사토와 황토진흙이 섞여 있기도 하고 알 수 없는 몇 가지 종류의 점력있는 흙들이 버무려져 압축되어 있는 지질이라 밀도가 있고 견고성도 있어 호기심을 일으키게 했습니다.**99**

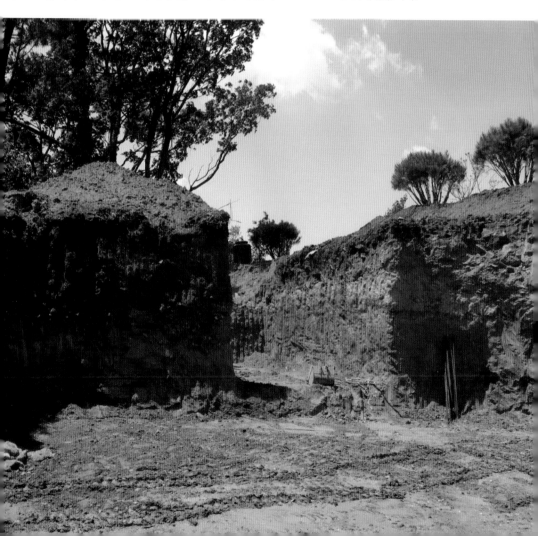

분도 정리를 해야 했는데 다시 메꿔 원상태로
만들기가 쉽지 않아 보였습니다.

그래서 이런저런 궁리를 해야 했습니다.

땅이 마르기를 기다리면서 무너진 만큼 공
간을 넓히고 더 깊이 파내려가 규모를 키우기
로 결론을 내렸습니다. 처음 계획과 달리 명상
홀의 규모가 커지게 된 것입니다.

우여곡절 끝에 지하 공간을 확보한 후 돔 형
식의 지붕 덮개를 완성하고 돔 천정 가운데 부
분에 자연광이 들어오도록 지름 1미터 정도의
하늘 창을 만들어 놓으니 홀 안의 분위기가 아
주 그럴 듯 해졌습니다. 홀의 크기는 무려 오십
평은 족히 되어 보이는 큰 공간이 생기게 된 것
입니다. 천정 높이도 5미터 정도나 되어 마음만
먹으면 지인들과 어울릴 수 있는 웬만한 공연
도 할 수 있겠다 싶어 스스로 어이없어 하는 헛
웃음이 다 나왔습니다.

어찌됐든 커진 홀을 꾸미기 위해 할 일도 많
아졌고 생각도 많아졌습니다. 생흙으로 남아
있는 벽은 아무래도 비가 많이 오면 물이 스며
들 수도 있겠다 싶어 방수 처리와 더불어 시멘
트로 발라 마무리하고 이런저런 의미를 부여한
장식을 하리라 생각을 했습니다. 그런데 벽 자
체의 흙 상태가 조형물을 만들 수 있을 정도로

❝ 뿌옇게 날이 밝으면 굴속으로
달려갔습니다.
새벽부터 작업이 시작되면 식사
시간외엔 온통 작업에만 몰두했
습니다. 해가 지고 굴 입구가 어
둑해질 때까지 작업을 했기 때문
에 하루 작업하는 시간이 10여 시
간씩 됐습니다. 그렇게 토굴을 뚫
으며 6년이란 세월을 보내게 될
줄은 생각지도 못했습니다. **❞**

단단했고 질감도 느낌이 좋아, 벽 전체를 시멘
트로 바르는 것으로 마무리하기엔 너무 아쉬웠
습니다. 평생을 무엇인가를 깎고 다듬고 주물
러 어떤 형상을 만드는 일을 해온 습기가 발동
한 것입니다. 곰곰이 생각한 끝에 입구 쪽 벽에
흙 자체를 다듬어 무언가 의미 있는 형상을 조
각 해 보기로 했습니다.

66 흙이 조형물을 만들수 있을 정
도로 단단했고 질감도 느낌이 좋
아 몸속에서 꿈틀 조각 본능의
습기가 발동했습니다. **99**

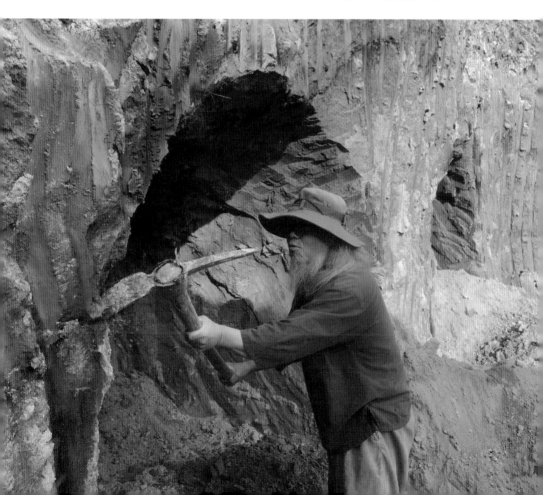

근원(根源)의 자리를 찾아

본래 저의 종교는 기독교였습니다. 육이오 전쟁이 터지자마자 아버지가 사상범으로 희생되신 후, 홀로되신 어머니의 독실한 기독교인으로서의 삶에 의해 자라났습니다. 어린 시절부터 자연스럽게 기독교의 신앙생활을 바탕으로 나의 종교적 정서가 형성되었습니다. 더욱이 가족 전체가 외국 선교 단체의 지원을 받아 교회에서 운영하는 전쟁미망인으로 구성된 모자원이라는 단체 안에서 생활해 온 터라 청소년기의 나의 모든 가치관은 주일 학교로부터 철저한 기독교인으로의 수업을 받고 살아온 셈입니다. 생활 공간이 교회에 속해 있었고 놀이터가 교회 마당이었습니다. 당시 어린 생각이었지만 훗날 사회 활동을 할 시기가 되면 내가 어떤 직업을 갖던 간에 하나님과 타인을 위해 봉사하며 헌신하는 삶을 살 것이라고 다짐하곤 했습니다.

그랬던 내가 성인이 되어 월남전에 참전하게 되었고 제대 후 뒤늦게 대학을 다니면서 나

66 어린 시절부터 독실한 기독교인으로서 나의 종교적 정서가 형성되었습니다. 성인이 되면서 종교에 대한 근원적 질문을 갖게 되었고, 진짜 예수를 찾기 위해 정신적 방황을 했습니다. 99

자신을 형성하고 있던 세상에 대한 가치관과 생각의 틀이 바뀌지기 시작했습니다. 나름 세상을 객관적으로 성찰할 수 있는 사고의 바탕이 생기면서 종교에 대한 근원적인 질문을 갖게 되었고, 잘 알고 있던 교회의 성직자들이며 주변에 인연되어 있던 신학자들과 교우들의 삶과 생각의 세계를 살펴보기 시작했습니다.

내 자신의 정체성을 점검해보고 정리하기 위해서였습니다. 그들 대부분이 스스로 신앙인으로서 도덕적이고 그들이 말하는 하나님 뜻을

66 땅을 파는 곡괭이질이 나를 찾아가는 여행길임을……. 99

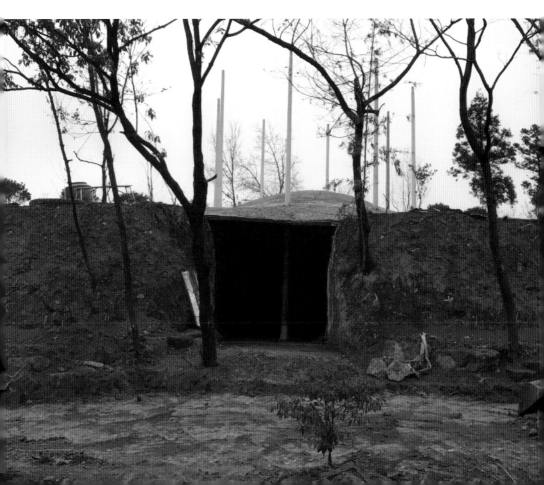

거스르지 않고 바르게 사는 사람들이었지만 나에게 영적인 감동을 주는 사람은 없었습니다.

나의 판단은, 기독교라는 종교는 내가 궁금해 하고 의문을 갖고 있는 문제들을 해결할 수 없을 것이라는 생각으로 기울어 갔습니다. 내가 이해하고, 생각하고 있는 예수의 모습은 제도권의 기독교 집단 안에는 없었습니다. 그렇게 해서 스스로 진짜 예수를 찾기 위해 다른 종교들을 기웃거려 보기도 하며 정신적인 방황을 하다가 이런저런 인연으로 명상이라는 포괄적인 수단을 통해 자신의 정체성을 찾기로 했습니다.

종교로서의 불교와 인연이 시작된 것은 대학 시절 대형 불상 조각을 의뢰받은 교수 밑에서 조수의 일원으로 참여하게 되면서 자연스럽게 관심사가 되었습니다. 당시 국내 최대 규모의 청동 불상으로 조성되는 사업이었기에 이 시대의 대표적인 불사중 하나가 될 것임에 많은 연구를 해야 했습니다. 당시 불교를 전혀 이해하지 못하고 있던 나로서는 거대한 우상을 하나 만든다는 생각으로 조각 팀원의 한명으로 참여하게 된 것인데 훗날 내 삶의 진정한 의미를 찾기 위한 방편으로 불교를 선택하게 될 줄은 몰랐습니다.

> 66 대학 시절 대형 불상 조각을 의뢰받은 교수 밑에서 조수의 일원으로 참여하게 되면서 불교와 인연이 시작됩니다. 훗날 내 삶의 진정한 의미를 찾기 위한 방편으로 불교를 선택하게 될 줄은 몰랐습니다. 99

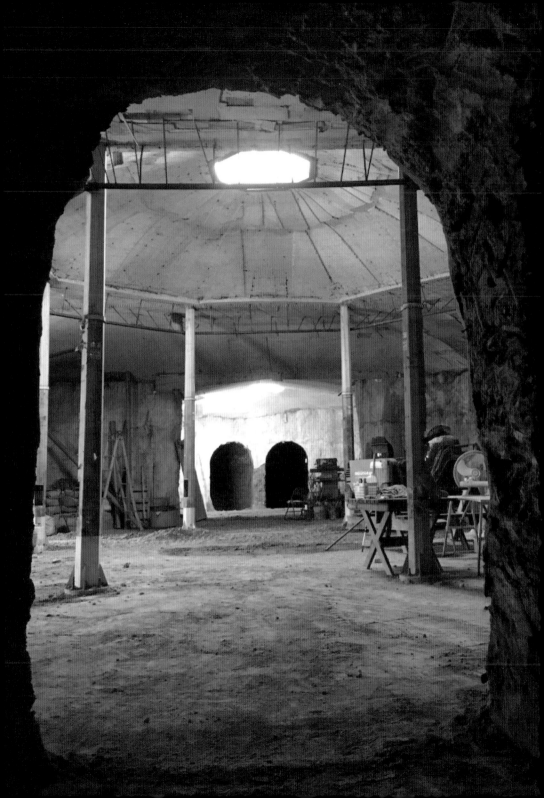

종교로서의 불교를 선택했다기보다는 불교적 이론을 바탕으로 현상계를 이해하는 방편으로 삼게 되었다는 것이 적절한 표현일 것 같습니다.

조형 예술로서의 불상을 이해하고 종교적 대상으로의 불상을 기초부터 이해하기 위해서 역사적으로 잘 알려진 불상들을 찾아보기 위해 석굴암을 시작으로 부석사의 본존불, 속리산의 미륵대불, 불국사의 비로나자불 등 많은 불상들을 연구하게 되었고 이런저런 관계된 자료를 모으게 되면서 자연스럽게 불교 이론에 관한 서적들도 읽게 되었습니다. 그렇게 불상이라는 조형물로 접근된 불교는 세월이 흐르면서 어느 순간 내 삶의 중심 에너지로 작용하게 되었습니다.

처음 이론적으로 불교를 이해하기 시작할 때, 나라는 존재를 오온(五蘊)으로 설명하는 부분에서 비로소 존재라는 명제를 근원적으로 이해할 수 있는 실마리를 찾았구나 하는 생각에 존재의 정체성에 관한 의문들을 해결할 수 있으리라는 믿음이 생겼습니다. 어린 시절부터 가까이 해왔던 기독교 안에서는 찾을 수 없었던 믿음이 처음으로 생긴 겁니다. 그렇게 불교적 이치를 바탕으로 한 나에 대한 탐구는 본격적으로 시작된 셈입니다.

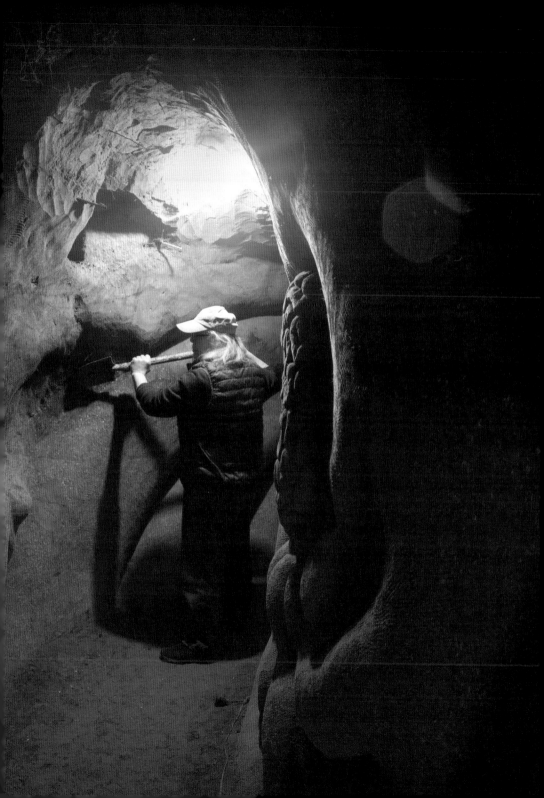

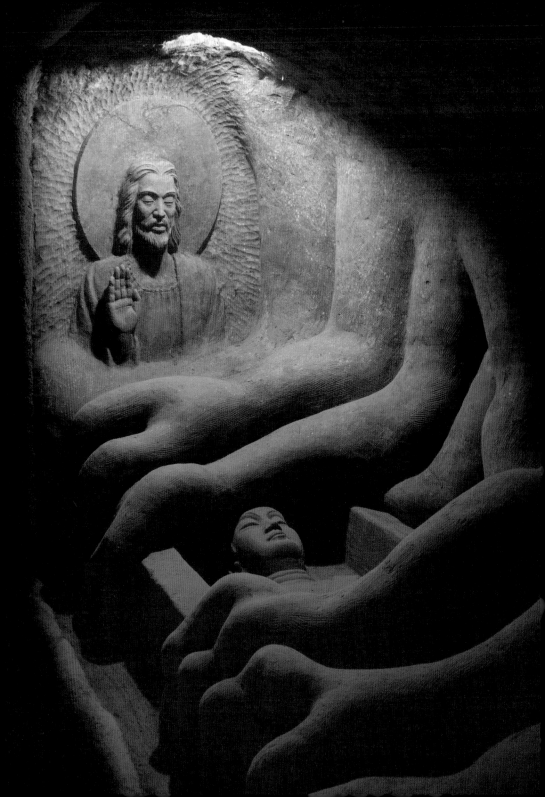

종교의 틀을 넘어서

처음 계획했던 것과는 달리 커다란 토굴형의 홀이 생기세 된 터라 홀 입구 벽에 실험 삼아 조각을 해보기로 했습니다. 주제는 예수와 미륵불로 정했습니다. 기독교의 메시아사상을 불교적으로 풀어본 것입니다. 거의 모든 종교가 훗날을 기약합니다. 현재에서 해결하거나 만족시켜줄 수 없는 본질적인 문제들을 훗날로 미루어 기약합니다. 메시아를 얘기하고 미륵을 내세우고 천국을 약속하고 극락정토를 보여줍니다. 신도라는 무리를 끌어안고 있어야 집단과 조직을 유지할 수 있기에 어쩔 수 없이 선택한 논리인지도 모릅니다. 물론 아직 의식이 성숙되지 않은 영혼들을 제도하기 위한 방편으로서의 순기능이 있기도 할 것입니다.

인류 역사 속에서 여러 보살들(깨달은 성인들)이 다녀갔습니다. 공자, 노자, 맹자, 소크라테스 등. 제 입장에서는 석가, 예수는 깨달은 위대한 보살 중 대표적인 분으로서 인류에게 가장 큰 영향을 끼친 분이라 생각합니다.

> **66** 부조로 된 예수상은 오른 손을 펼쳐 보이는 수인(手印) 상반신상으로 했고 예수가 내려다보고 있는 위치엔 석관 안에 누워있는 부처상을 조각했습니다. 예수를 미륵상으로 표현한 것입니다. **99**

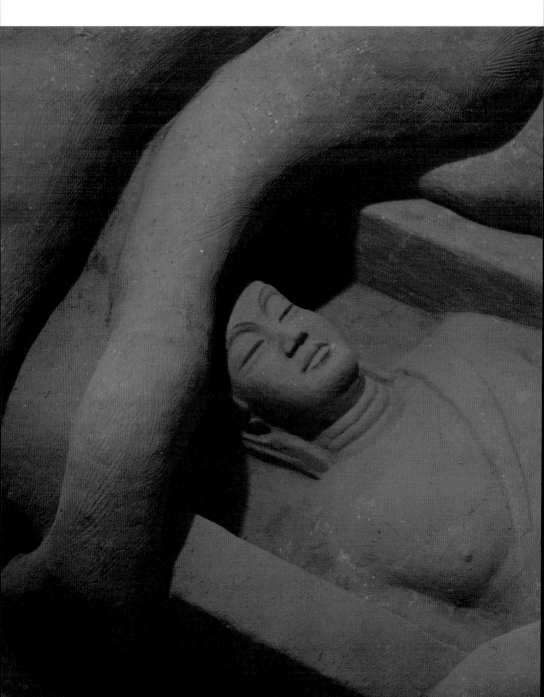

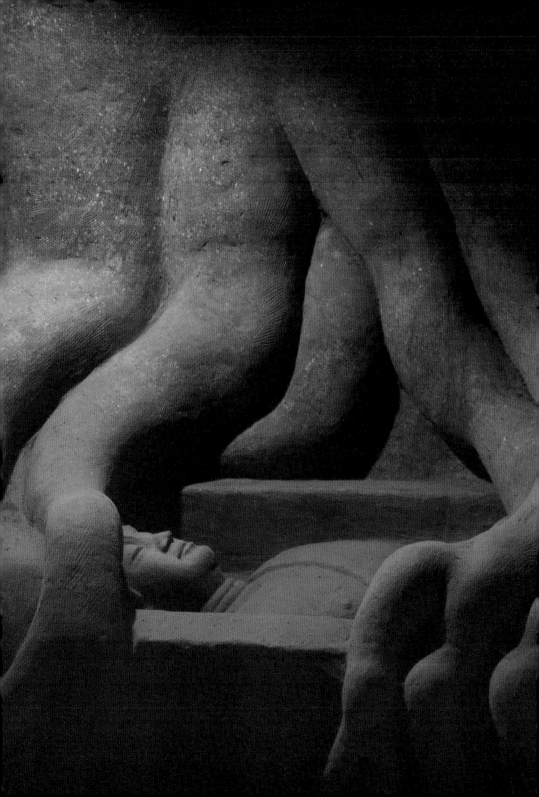

홀 입구에 굳이 예수를 주제로 삼게 된 것은 내 주변의 가까운 친인척들이나 지인들이 대부분 종교가 기독교인지라 그들에게 전하고 싶은 메시지가 있기 때문입니다. 그렇게 입구 벽의 조각 작업을 시작했는데 오랜 세월 감춰져 있던 흙벽과의 만남은 금세 나를 매료시켜 버렸습니다. 아마도 수백 년 어쩌면 그보다도 더 오랜 세월 동안 모습을 드러낼 수 없었던 흙벽이었을 것입니다.

이 벽 작업을 할 때는 토굴을 뚫으며 6년이란 세월을 보내게 될 줄은 생각하지도 못했습니다.

조각가로서 작품을 만들기 위해 많은 재료들을 다루어 왔습니다. 화강석이며 대리석 같은 석조를 비롯해 철조, 목조, 테라코타 등 또한 산업화된 구조 속에서 개발된 여러 신소재들이며, 온갖 재료를 다루어보게 되는 것이 현대의 예술가들입니다. 각 소재들마다 가지고 있는 물성이 있어, 조각가는 그 물성을 이해하면서 작업을 하게 됩니다. 그 과정에서 작가는 일차적으로 재료로부터 영감을 받게 됩니다. 재료가 허락하는 한에서 작가의 의도가 반영되기 때문에 어떤 주제를 표현하기 위해선 작가의 재료 선택은 중요한 일입니다.

그런데 이번 나의 작업은 내가 재료를 선택

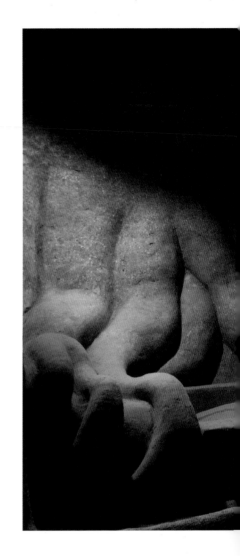

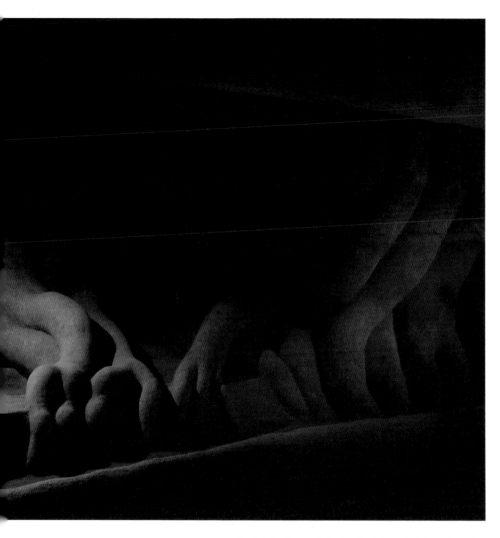

❝ 거대한 나무뿌리 형상들이 석관을 에워싸고 있는 것은
2천 년 동안 인류의 무지가 부처로서의
예수를 가둬놓고 있었음을 상징합니다. ❞

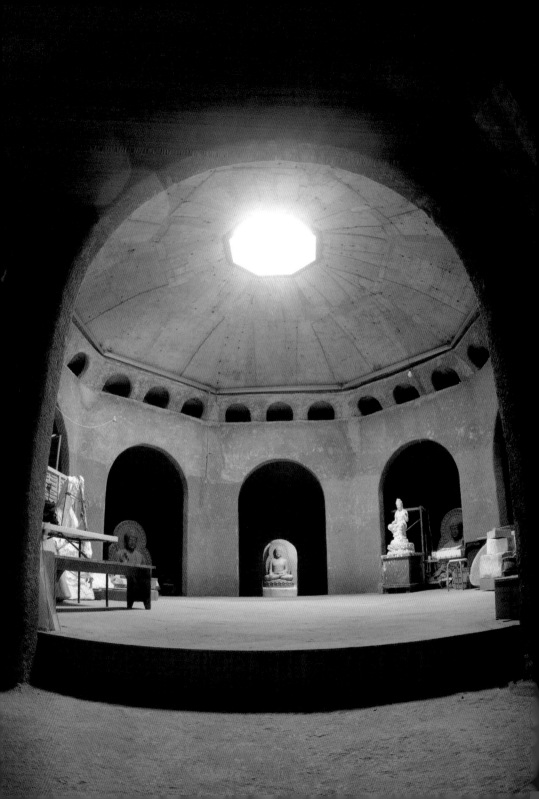

한 것이 아니라 재료에 의해 내가 선택 당한 것 같은 생각이 들었습니다. 어찌 보면 저 깊은 무의식 속에선 16년 전 이곳으로 살림터를 옮길 때부터 어떤 교감이 있었지 않나 싶습니다. 서울을 중심으로 작품 활동을 하던 사람이 느닷없이 남도땅 끝자락 외진 곳으로 여생을 마무리할 장소로 정한 것을 이해해줄 사람은 없었습니다. 한 예술가로 볼 때 한창 무르익은 작품 활동을 할 시기였기에 주변의 지인들은 괴팍한 성격이 또 발동했다고 혀를 찼습니다. 그러나 내 입장에선 남은 삶을 본래 원했던 모습으로 살기 위한 모든 것을 걸고 내린 중대한 결정이었습니다.

처음으로 다뤄보는 재료를 통해 무언가를 표현하는 일은 가슴을 설레게 합니다. 아마 모든 예술가들이 그럴 겁니다. 아직은 서로 익숙하지 않음에서 오는 어색함이 오히려 새로운 기대감과 열정을 돋우는 모양입니다. 두달 여 쯤 지나자 흙벽 조형물이 거의 마무리 단계에 이르렀습니다. 높이 1미터 80센티미터, 길이 5미터 가까이 되는 작지 않은 규모의 작품인데 두 달 만에 완성 단계가 된 것입니다. 이 작업이 시작될 무렵은 여름이 시작되는 유월 초순경이었는데 새벽 5시 쯤 되면 뿌옇게 날이 밝

66 천정 높이가 5미터나 되고 또 돔 천정에 지름 1미터 정도의 하늘 창을 만들어 놓고 보니, 마음만 먹으면 웬만한 공연도 할 수 있겠다 싶어 스스로도 어이없는 헛웃음이 다 나왔습니다. 99

아왔기에 눈을 뜨자마자 굴속으로 달려갔습니다. 새벽부터 작업이 시작되면 식사 시간외엔 온통 작업에만 몰두했습니다. 해가 지고 굴 입구가 어둑해질 때까지 작업을 했기 때문에 하루 작업하는 시간이 십여 시간씩 됐습니다. 그렇게 했기에 빠른 시간에 조형 작업이 완성 단계에 이를 수 있었습니다.

부조로 된 예수상은 오른 손을 펼쳐 보이는 수인을 한 상반신 상으로 했고 예수가 내려다보고 있는 위치엔 석관 안에 누워있는 부처상을 조각했습니다. 예수를 미륵상으로 표현한 것입니다. 2천 년 동안 메시아로서의 예수는 없었음을 상기시키고 깨달은 자 부처로서의 예수는 단단한 석관에 매장되어 있었음을 강조한 것입니다.

이 시대에, 역사의 기득권자들에 의해 조율되고 왜곡된 예수가 아니라 부처로서의 예수, 하나님의 메신저로서의 예수 본래 모습으로 거듭나야 함을, 제 주변 기독 신앙인들에게 메시지를 전하고 싶은 마음이었습니다. 거대한 나무뿌리 형상들이 석관을 에워싸고 있는 것은 2천 년 동안 인류의 무지가 부처로서의 예수를 가둬 놓고 있었음을 상징합니다.

처음 홀 작업을 시작할 때는 위쪽에서 흙을 걷어냈기 때문에 장비를 사용할 수 있어 육체

적인 힘이 크게 들지 않는 상태에서 작업을 할 수 있었습니다. 그러나 중앙 홀의 공간이 확보된 후부터는 지하의 벽 쪽을 깎아내면서 더 깊은 지하로 파 내려가는 작업이라 모든 작업을 삽과 곡괭이를 이용할 수밖에 없기에 육체적인 힘을 많이 써야 하는 일이 되었습니다. 굳이 표현하자면 탄광에서 작업하는 광부들에 버금가는 육체노동이 수반되는 일이었습니다. 파낸 흙이 쌓이면 손수레를 이용해 밖으로 흙을 실어 내가는 일을 수없이 반복해야 합니다.

혼자 힘으로 도저히 감당할 수 없는 상황에선 이곳에 와서 인연이 된 지인들의 힘을 빌리

66이 시대에, 역사의 기득권자들에 의해 조율되고 왜곡된 예수가 아니라 부처로서의 예수, 하나님의 메신저로서의 예수 본래 모습으로 거듭나야 함을, 제 주변 기독 신앙인들에게 메시지를 전하고 싶은 마음이었습니다. **99**

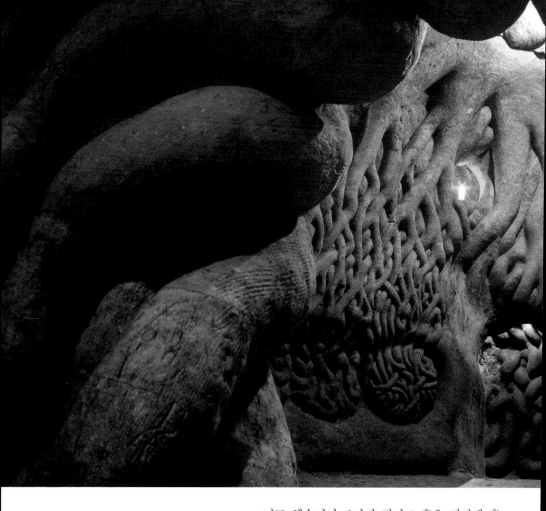

"에고는 어떻게 형성되는가?"

기도 했습니다. 5미터 깊이로 흙을 걷어낸 후 지하 바닥으로부터 여덟 개의 철재 기둥을 세우는 작업을 할 땐 몇 명의 조력자 없이 혼자의 힘으로는 감당할 수 없기에, 며칠 동안 지인들의 힘을 빌려 기둥을 올리고 돔의 형태로 천정이 되도록 철근 구조물 작업과 콘크리트 타설 작업을 완성했습니다. 홀 중심으로부터 방사선으로 기둥을 세워 올리고 그 위로 돔형 지붕까

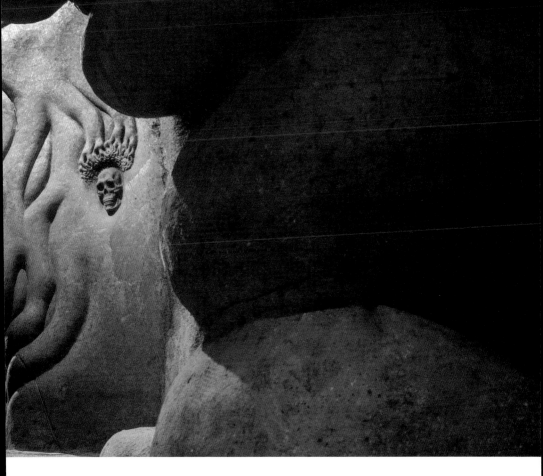

지 없고 보니 팔각 형태의 중앙 홀이 들어섰고,
그 중앙 홀을 중심으로 빙 둘러 원형 회랑이 생
긴 구조가 되었는데 제법 그럴듯한 모양을 갖
추게 되었습니다. 예수를 주제로 한 첫 번째 조
형물은 회랑이 시작되는 부분에 위치하게 되
어, 지하 홀을 들어서자마자 오른쪽으로 돌아
서면 바로 볼 수 있는 형세가 되었습니다.

첫 번째 굴
생각, 감정, 오감이 만드는 에고

예수부처상을 완성한 후 흐뭇한 마음에 이
삼일 쉬기로 했습니다. 이렇게 조각상을 끝내
기에는 너무 아쉬운 마음이 들었습니다. 그래
서 이런저런 생각을 많이 하게 되었습니다. 사
각사각 흙을 깎으면서 느끼는 맛은 여느 재료
들로 작업을 할 때와는 또 달랐습니다. 더욱이
지질 자체에 자갈이나 다른 이질적 재료가 섞
여있지 않고 입자가 고운 점력 있는 흙으로만
다져져 있어 어느 정도 정교한 표현까지도 가
능했기에 금세 완성도 높게 형태가 드러나곤
했습니다. 이런저런 생각을 굴리다가 갑자기
굴을 뚫어봐야겠다는 생각이 들었습니다.

'그래, 굴을 파보자. 그리고 무언가 새로운
주제를 가지고 굴에다 표현해보자. 그리고 그
굴을 명상을 할 수 있는 공간이 되도록 해보자.'

그렇게 첫 번째 굴이 시작되었는데 그 당시
엔 6년이란 세월을 끌어가며 계속 새로운 굴을
파는 일이 되리라곤 생각하지 못했습니다.

첫 번째 굴을 파기 시작하면서 전체 홀에 대

" 굴을 파는 이 작업을 '나'라는
존재에 대한 정체성을 정리하는
계기로 삼았습니다. 여섯 갈래의
덩어리로 뒤엉킨 채 뭉쳐있는 모
양은 왜곡돼 있는 나의 육근(六
根)을 표현한 것입니다. 굴을 들
어서면서 오른쪽 입구 위에 해골
을 새겨 넣었고 왼쪽 입구에는
뇌의 형상을 조각했습니다. **"**

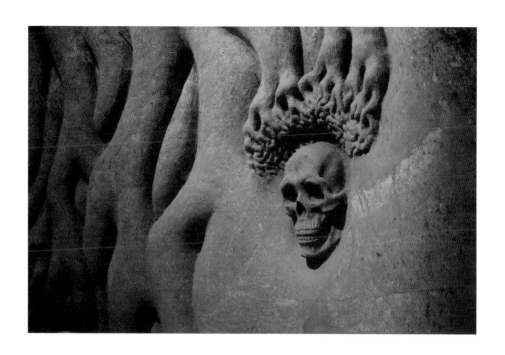

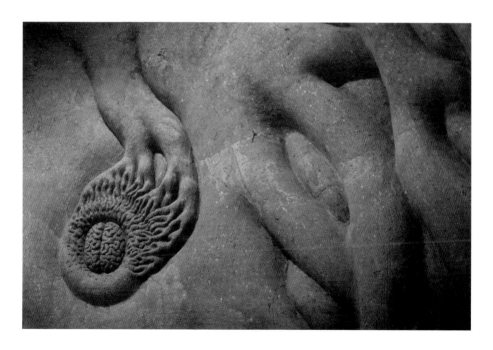

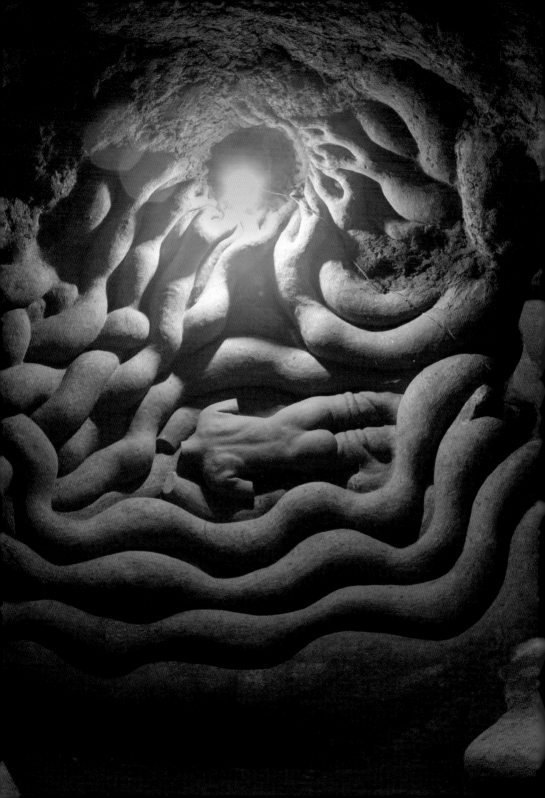

해 주제를 정해야겠다는 생각을 하게 됐습니다. 굴 작업이 두 평 남짓한 공간으로 확보됐을 때, 이 작업을 나라는 존재에 대한 정체성을 정리하는 계기로 삼아야겠다는 생각으로 오온(五蘊)을 주제로 삼기로 했습니다. 현재의 '나'라고 의식되고 있는 물질적인 육체와 의식은 어떤 경계에 있는지를 살펴보기로 했습니다.

외부로부터의 정보를 받아들이는 촉수의 역할을 하는 나의 안(眼)·이(耳)·비(鼻)·설(舌)·신(身)·의(意)는 왜곡되어 있습니다. 이미 어떤 가치관이나 기준이 형성되어 있다는 얘기입니다. 그렇기에 나는 다섯 가지 감각기관을 통해 받아들여지는 정보를 있는 그대로 볼 수가 없습니다. 저 깊은 무의식에 연결되어있는 내 정보의 바탕들은 이미 온갖 분별심의 에너지로 뒤엉켜 있습니다. 그렇기에 내 삶은 분별로 인해 항상 분주하고 안정돼 있지를 못합니다. 이 내용을 굴을 들어서면서 마주보이는 벽에 형상화하기로 했습니다.

위에서 여섯 가닥의 굵은 뿌리의 형상이 아래로 뻗어 내려오면서 여섯 갈래의 덩어리로 뒤엉킨 채 뭉쳐있는 모양은 왜곡돼 있는 나의 육근(六根)을 표현한 것입니다. 굴을 들어서면서 오른쪽 입구 위에 해골을 새겨 넣었고 왼쪽 입구에는 뇌의 형상을 조각했습니다. 그 조각

상 위로 잔뿌리들이 뒤엉켜 연결되어 있는
모습은 나(我)라는 현상계의 육체가 컴퓨터
의 하드웨어 같은 존재로서 그 뿌리는 근원
적으로 아뢰야식(8識·심층 무의식이라 할 수 있
음)에 접속되어 있음을 상징했습니다. 뇌의
형상은 의식을 관장하는 메커니즘을 상징
합니다. 위쪽 천정이라 할 수 있는 부분엔
연화 문양을 크게 새겨 넣어 아직은 저급한
수준에 머물러 있는 의식도 궁극적으로는
깨달음에 닿아 있음을 소망 삼아 표현해 새
겼습니다.

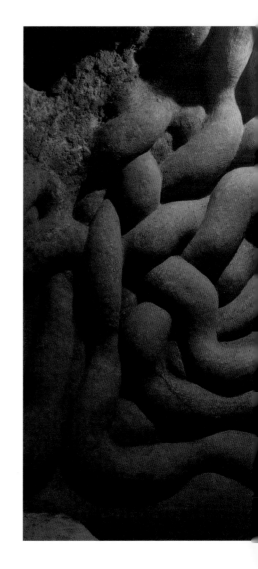

굴속에서 다시 오른쪽 작은 굴 안으로
들어서면 꿈틀거리며 뒤엉킨 유기적인 뿌
리 사이에 토르소 형태의 몸뚱이가 등을 보
이고 있는 형상이 나타납니다. 머리도 없고
사지도 없는 몸뚱이만 있는 모습입니다. 모
든 감각기관과 의식마저도 멈추고 몸통으
로만 다른 차원의 경계를 체험할 수 있음을
강조해 본 공간입니다.

이 공간에서 반대쪽을 바라보면 또 다른
굴이 보이고 그 끝 쪽에 조각상이 하나 보입
니다. 결가부좌를 하고 앉아 있는 사람의 모
습이 그림자 형상으로만 보이고 그 머리위
로 둥근 구(球)의 모습이 조각돼 있습니다.

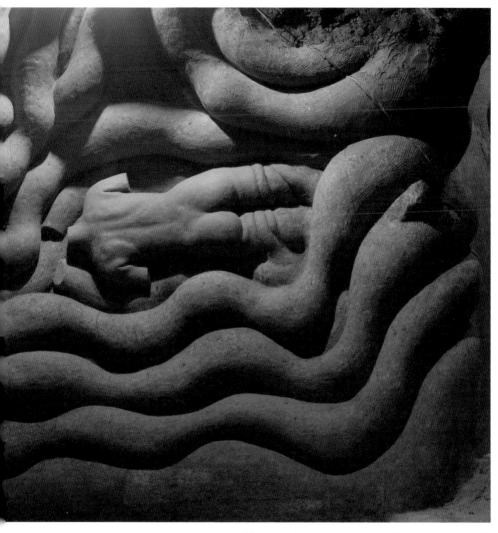

❝머리도 없고 사지도 없는 몸뚱이만 있는 모습입니다.
모든 감각기관과 의식마저도 멈추고 몸통으로만
다른 차원의 경계를 체험할 수 있음을 강조해 본 공간입니다.**❞**

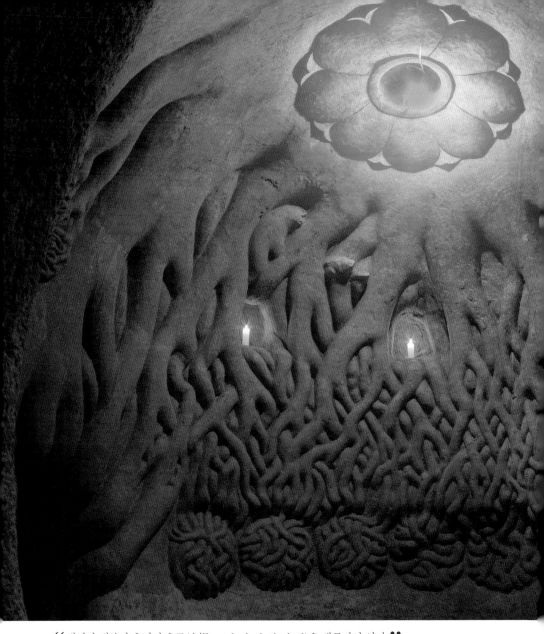

66 태어날 때부터 우리의 육근(六根 — 안·이·비·설·신·의)은 왜곡되어 있다. **99**

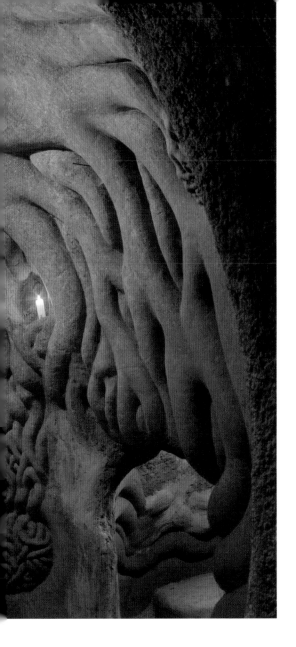

명상을 통해 각성된 의식으로 자신을 있는 그대로 직시할 수 있을 때 존재의 정체가 드러남을 표현하고 있습니다.

군데군데 감실 모양을 만들어 촛불을 밝힐 수 있게 하였습니다. 필요할 때 이 공간들이 명상홀로도 사용할 수 있도록 한 것입니다. 첫 번째 굴은 이렇게 마무리 하였습니다. 이렇게 첫 번째 굴을 완성한 후 무언가 나름대로 의미 있는 작업이 될 것 같다는 기분에 한껏 궁리가 많아지기 시작했습니다.

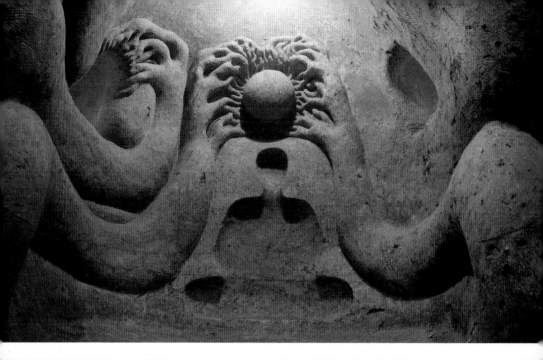

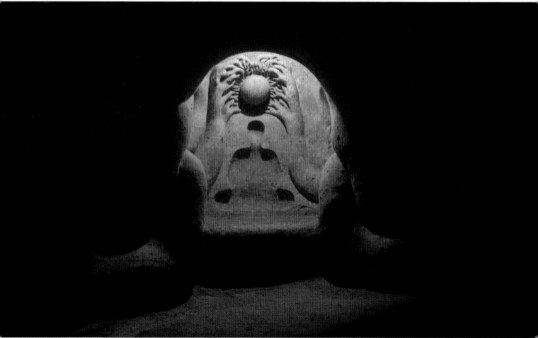

❝진리는 실체라고 느끼는 육체를 징검다리 삼고 그 육체의 집착을 내려 놓을 때 드러난다.**❞**

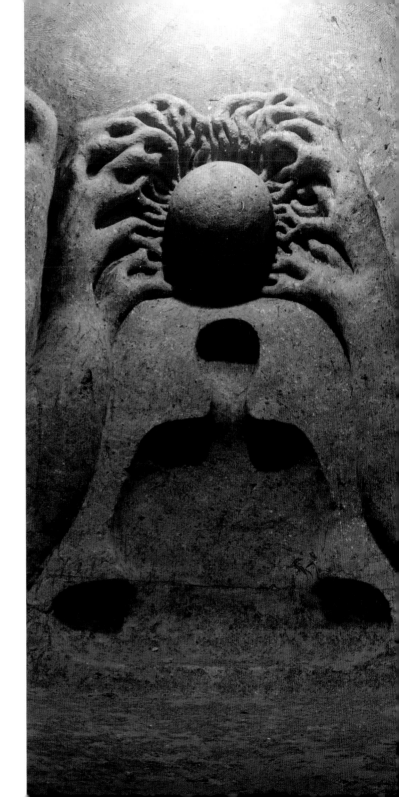

❝ 명상을 통하면
자신의 있는
그대로의 존재가
드러난다. **❞**

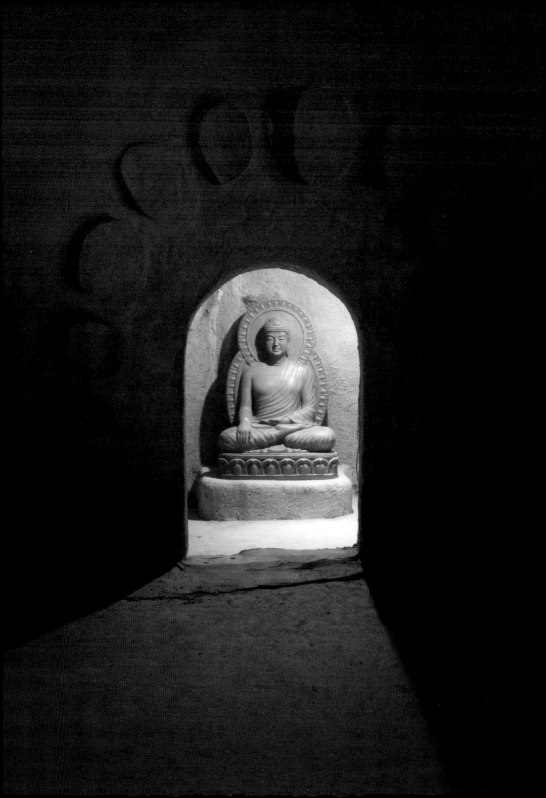

두 번째 굴
지금 여기 현존이 실상이다

> **"지금,
> 여기 내 안에서 바로
> 불성(佛性)을 보라."**

　　삼십여 년 전 한창 명상을 통해 삶의 새로운 전환점을 찾으려고 애쓰던 시절 몇 가지 특별한 체험을 한 적이 있습니다. 지금 생각해보면 '나'라는 육체가 가지고 있는 감각적인 메커니즘 속에서 얼마나 크게 착각할 수 있는가를 알 수 있는 사건들이었습니다. 그 당시 내 인생에 바른 가치관을 찾아야겠다는 절박한 심정이 초발심의 집중력으로 나름 수행에 깊이 몰두해 있었던 때였습니다.

　　낮에는 몇몇의 도반들과 명상을 했고 밤에는 홀로 독방에서 염불선(念佛禪)에 들어갔습니다. 그렇게 염불선에 들어간 지 두 달쯤 지난 어느 날 밤 갑자기 몸이 떨리기 시작했습니다. 기도나 명상 도중 일어나는 진동 현상에 대해서는 이런 저런 명상에 관한 책들을 읽어 온 터라 나름대로 진동 현상에 대해선 지식적으로 이해하고 있었지만 직접 내 몸으로 체험해보기는 그때가 처음이었습니다. 무릎 위에 놓인 손이 경련이 일어나듯 떨리기 시작하더니 온몸으

43

로 진동이 일어나며 무언가를 털어내듯 양손이 흔들리기 시작했습니다. 그리곤 내 의지와는 관계없이 두 손이 각각 몸을 두드리기 시작했습니다. 감정적으로 흔들리기는 했으나 정신을 집중한 상태에서 일어나는 현상을 지켜보기로 했습니다.

처음엔 거친 듯한 손의 움직임이 시간이 흐르면서 일정한 리듬을 가지고 몸 전체를 순차적으로 지압을 하듯 진동이 계속 됐습니다. 신기하게도 머리 꼭대기 백회 부분부터 발끝까지 몸의 경락을 따라 손이 움직이고 있는 사실을 알고는 스스로 몸을 정화시키는 몸짓이라는 것을 알 수 있었습니다. 그렇게 몇 시간이 흘렀는데도 진동이 멈추질 않아 나중에는 의지적으로 몸에 힘을 주어야만 진동을 겨우 억제할 수 있었으나 힘을 빼면 자동적으로 다시 진동이 시작되곤 했습니다. 이런 진동이 일주일 넘게 계속되었는데 꼬박 밤을 새우는 날도 있어, 자신을 향해 제발 멈춰달라고 애원하듯 마음을 써야만 진동이 멈췄습니다.

그런 진동의 체험을 한 후 며칠 지나서 시각적인 체험을 하게 되었는데 관세음보살의 모습이 실제로 바로 눈앞에 나타난 것입니다. 반투명한 모습의 관세음상은 내가 기도를 하면서 생각으로 그리고 있던 모습과 흡사했습니다. 얇은 비단옷이며 적절하게 화려한 보관, 그리고 몸매와 표정까지도 내가 생각하고 있던 모습 그대로였습니다. 더욱 신기했던 것은 무엇인가를 물어보면 관세음보살은 그 물음에 답을 해주었습니다. 내 귀에 또렷하게 조근조근 대답하는 소리를 들을 수 있었습니다.

이런 체험들은 깊은 기도와 명상속에서 개인이 가지고 있는 종교적 성향에 따라 개인이 정서에 맞는 모습과 형태로 드러나는 현상들입니다.

그런 체험을 한 후 한동안 공부의 큰 경계를 나름 얻었다고 착각을 하기도 했습니다. 나중에 그런 현상들이 스스로 지어서 무의식에 새겨놓은 것들이 집중된 생각 속에서 나오는 현상들이라는 것을 알게 되었습

니다. 그런 과정을 통해서 사람의 생각과 감정이 얼마나 허술하고 취약한지를 알게 한 경험이기도 했습니다. 또한 바르게 알아차리면 이런 허상의 체험들도 바른 공부로 가기 위한 한 단계 높은 공부 경계로 올라서는 신심으로 작용할 수도 있음을 알게 되었습니다. 굴을 파고 조각하는 행위를 통해 내 자신의 정체성을 정리하고 더 확실한 존재의 의미를 천착하는 기도의 행위라 생각하기 때문에 과거의 이런 경험들이 도움이 되기도 합니다.

첫 번째 굴을 어느 정도 완성한 후 바로 두 번째 굴 작업에 들어갔습니다. 그런데 두 번째 굴의 지질적 조건이 이전과는 전혀 달라 조금 파들어가니 바위들이 나오기 시작하고 곡괭이와 삽을 가지고는 어찌할 수 없는 지질이었고 더욱이 무언가 조각을 해서 표현하기에는 불가능해 보였습니다. 두 평 정도의 넓이에 높이는 3미터쯤의 공간을 힘들여 확보한 후 이 굴속엔 석가모니 불상을 모시기로 했습니다. 마침 그 공간 안에 모시기에 적절한 크기의 불상을 보유하고 있었기에 불상들이 스스로 제자리를 찾는구나 생각하면서 내가 살아가는 시공이 나를 중심으로 오묘하게 작용하고 있음을 실감하기도 했습니다. 석가모니불은 화신불(化身佛)로서 현재의 시공에 머물러 중생을 제도하는 부처님을 상징합니다. 현상계의 시공은 과거 현재 미래로 나눠져 있습니다. 그래서 과거불(燃燈拂) 현재불(석가모니불) 미래불(彌勒佛)로 나누어 현상계를 입체적으로 상징하고 있습니다. 그렇게 두 번째 굴은 현재불로서의 석가모니불상을 모심으로 해결할 수 있었습니다.

두 번째 굴이 거의 바위와 잡석이 섞인 지질이었기에 세 번째 굴은 좀 거리를 두고 뚫어 보기로 했습니다. 위치를 잡고 한나절 작업을 해본 결과 돌이 나오지는 않았으나 홀 입구의 조각상이나 첫 번째 굴만큼 지질이 좋지는 않았습니다. 그러나 어느 정도 조각으로 표현이 가능할 것

같아 계속 작업을 진행하기로 했습니다. 흙이 부드러워 곡괭이질과 삽질을 하는 데는 오히려 수월한 편이라 작업이 생각보다 빠르게 진행되었습니다. 한 달이 안 되어 세 평이 넘을 듯한 공간이 확보되었는데, 밖으로 실어내 쌓인 흙더미를 보면 작은 산봉우리처럼 솟아있어 제법 큰일을 하고 있는 것 같은 기분에 힘든 줄조차 모르고 흙을 파내는 일에 집중이 되었습니다.

곡괭이로 흙을 파낸 다음 삽으로 손수레에 퍼 담고 밖으로 끌고 나가 흙을 부리는 일은 똑같은 행동을 수없이 되풀이 하는 일입니다. 이런 똑같은 행동을 한 달 두 달 계속 되풀이 하는 일이 얼핏 지루할 것 같은데 그렇질 않았습니다. 무심히 곡괭이질을 하다보면 어느새 곡괭이질하는 몸짓과 호흡이 하나가 되어 숨 쉬듯 그렇게 곡괭이질이 되고 삽질이 되어 힘든 줄 모르고 몸짓 자체에 빠져들게 됩니다. 그러다 보면 몇 시간이 지나가고 그렇게 하루가 훌쩍 지나갔습니다.

어느 순간부터 나도 모르는 사이에 작업에 몰두하는 몸짓이 집중된 상태에서의 기도가 되고 있었습니다. 입에서는 저절로 곡괭이질 하는 호흡에 맞춰 염불소리가 나왔습니다.

"나무 아미타불, 나무 아미타불"

어느 날 일을 끝내고 하루 일을 끝낸 만족감 속에서 시를 한 편 썼습니다.

신새벽,
하루를 시작하는 호흡으로
곡괭이질을 합니다.
그렇게 몇 년 째 곡괭이질을 합니다.
그러다 어느 순간
몸짓이 기도가 되어

일체가 곡괭이에 실려 함께 숨을 쉽니다.
나무 아미타불, 쿵!
나무 아미타불, 쿵!

심연의 깊은 우물에서
물을 길어 올리는 소리입니다.
삼라만상이 비춰져 있는 근원의 샘물을
퍼 올리는 소리입니다.

그 물을 길어 올려
그 물을 마십니다.

조금씩 조금씩
굴이 깊어지면서
앙금처럼 가라앉아 있던 의식들이
눈을 뜹니다.

眼, 耳, 鼻, 舌, 身.

다섯 개의 두레박에 담겨
길어 올려집니다.
나무 아미타불, 쿵!
나무 아미타불, 쿵!
새로 돋아난 오감의 촉수가
일체를 더듬습니다.

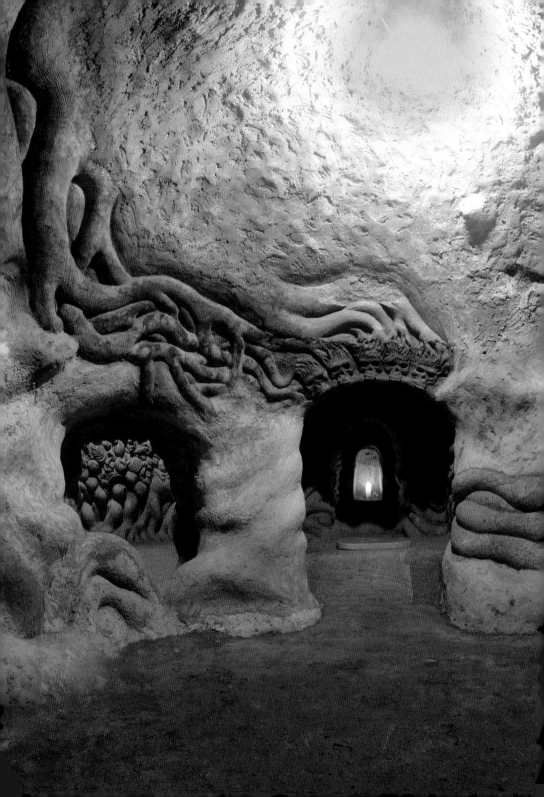

세 번째 굴

오온(五蘊)을 징검다리 삼아

　세 번째 굴에 표현할 내용은 오온 작용을 통해 형성되는 의식의 실체에 관하여 풀어보기로 했습니다. 그런데 흙이 너무 부드럽고 점력이 약해 어떤 내용을 표현하기가 원만치가 않아 몇 가지 상징적인 의미만 담기로 했습니다. 굴 가운데 부분을 감실처럼 파내어 한 사람이 앉아 명상을 할 수 있는 공간을 만들었고 그 안쪽에 촛불을 켜 놓을 수 있는 또 다른 작은 감실을 만들었습니다. 그 작은 감실엔 항상 촛불을 밝혀놓을 생각입니다. 하루 24시간을 계속 불을 밝혀 놓는다는 것은 언제나 각성 상태에 있는 의식을 유지한 채 자신의 일거수일투족을 알아차리면서 하루하루의 삶을 살아가겠다는 의지의 표현이기도 합니다. 즉 오온 작용 속에서 일어나는 심신의 작용들을 지켜 보는 위파사나 수행을 하는 셈입니다.

네 번째 굴

무상(無常)을 넘어서

　세 번째의 굴이 미완성인 상태에서 4~5미
터쯤 떨어진 곳에 네 번째 굴을 파기로 했습니
다. 구체적인 어떤 계획을 세우거나 표현하고
자 하는 내용을 미리 구상하거나 하질 않고 시
작된 일이기에 이 일이 끝날 때까지 그런 패턴
을 유지할 생각입니다. 지금까지의 경험으로
봤을 때 겉에 의식에서는 아무 생각없이 한 일

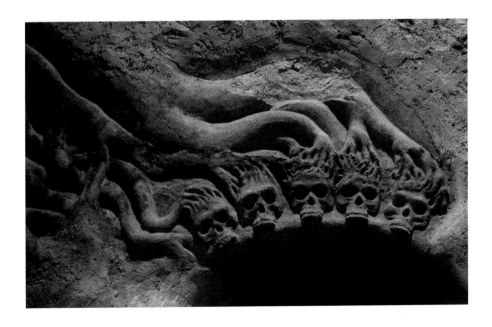

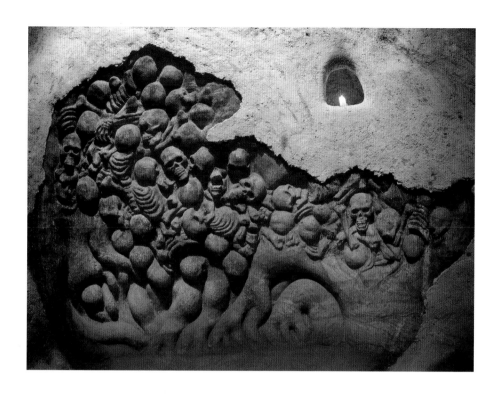

같은데 나중에 결과를 보고 생각해보면 이미 무의식적인 나의 모든 행동 속에는 심층 의식 속에서 겉의 의식을 관장하며 작용하고 있는 또 다른 나가 작용하고 있음이 분명했습니다.

네 번째 굴의 지질은 옆의 조건보다는 여러 모로 양호한 상태였기에 작업이 순조롭게 진행되었습니다. 특이한 점은 몇 가지 종류의 흙들이 퇴적되면서 형성된 지질이라 층을 이루면서 다양한 문양들이 드러나 흥미를 끌었습니다. 흙 종류에 따라 지층이 일정하질 않고 또한 두께에 따라 변화가 생기기 때문에 원형으로 파

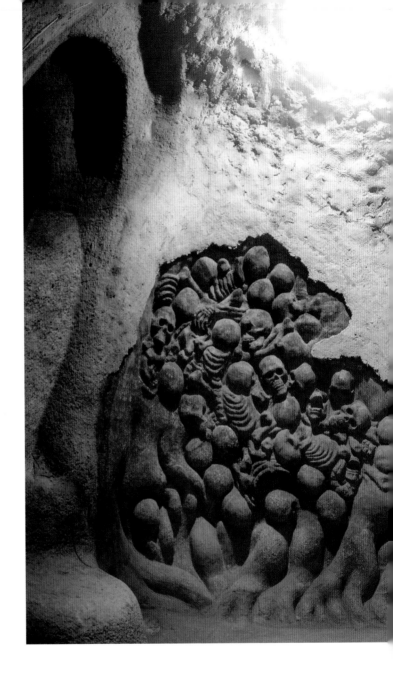

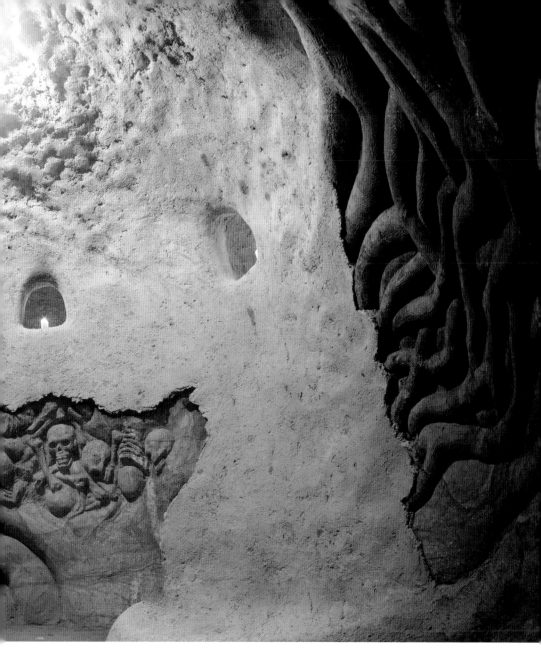

　　❝무상을 넘어서 — 옛날부터 구도자들은 육신의 무상함을 관찰하면서 집착을 극복하고자 했습니다.
그런 수행중 하나인 백골관(白骨觀)이 있는데, 시체 앞에서 그 시체가 부패되어
살이 흩어지면서 온갖 감정들을 표현했던 형상들이 사라지고
뼈만 남을 때까지의 과정을 지켜보면서 무상함을 실감하는 수행입니다.❞

여지는 공간 속에 문양으로 장식한 벽이 드러
난 셈입니다.

한쪽 벽의 문양은 마구 헝클어져 있어 그로
테스크한 분위기를 보여주고 있었는데 그 문양
을 들여다보면서 내 머리 속에는 금세 이 벽에
는 무엇을 주제로 해야 할 지가 떠올랐습니다.
그 문양 자체가 이미 구체적인 이미지를 갖고
있기 때문에 나는 주저없이 바로 조각 작업에
들어갔습니다. 그러고 보면 굴속에다 존재라는
정체성을 표현하고자 하는 나의 의도는 무언가
에 의해 이미 계획되어져 있는 게 아닌가 하는
생각을 그동안 작업을 해오면서 막연하게나마
해왔던 것 같습니다.

이 굴은 무상관(無常觀)을 주제로 조형 작업
을 하기로 했습니다.

그동안 살아 온 세월 속에서 나의 삶은 거의
가 모든 것에 대한 집착이었습니다. 오욕(五慾)
에 대한 집착을 기본으로 그 갈애(渴愛)는 끝이
없어 보였습니다. 하물며 그 집착의 굴레를 벗
어나겠다고 하면서도 모양만 바꾸어 또 다른
집착에 머물러 있던 것이 나의 삶이었습니다.
그 집착은 기본적으로 육체를 가지고 있기 때
문에 일어납니다. 그래서 옛날부터 구도자들은
육신의 무상함을 관찰하면서 집착을 극복하고
자 했습니다. 그런 수행중 하나인 백골관(白骨

54

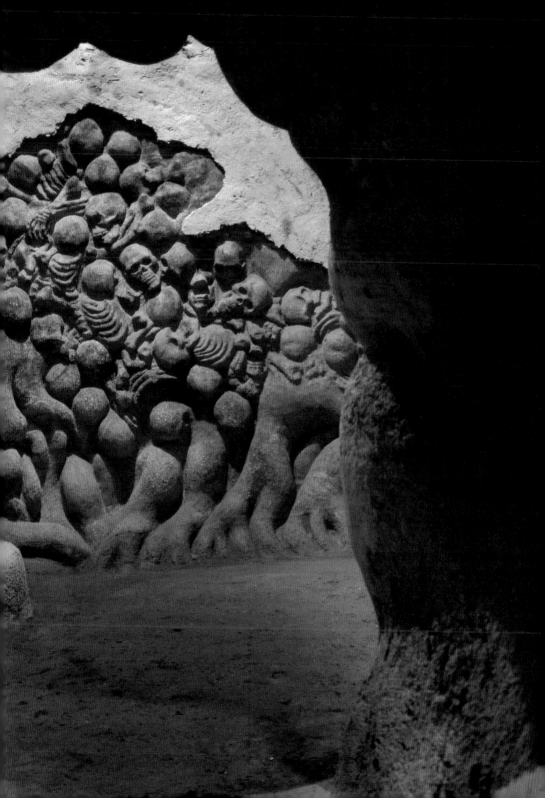

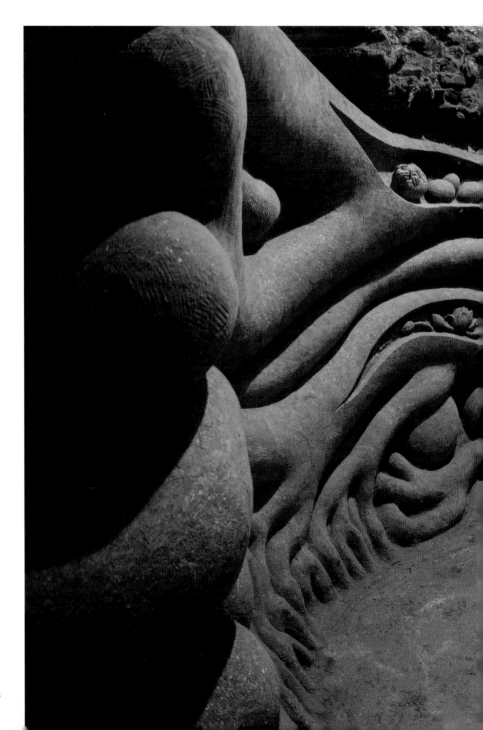

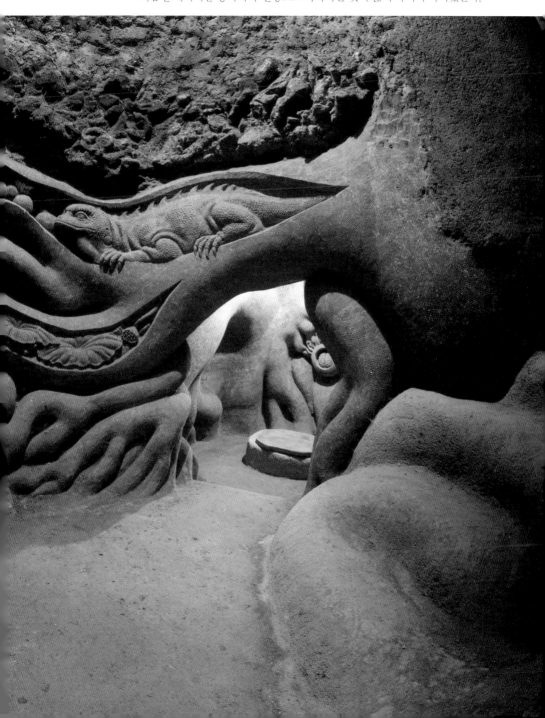

觀)이 있는데, 시체 앞에서 그 시체가 부패되어 살이 흩어지면서 온갖 감정들을 표현했던 형상들이 사라지고 뼈만 남을 때까지의 과정을 지켜보면서 무상함을 실감하는 수행입니다.

조각하기 좋은 왼쪽 벽에다 작업을 시작했습니다. 한 쪽 벽면을 반 정도 차지할 정도 크기 면적에 실물 크기의 해골들과 인체 뼈 모양들을 서로 엉켜 쌓여 있는 형상으로 조각을 해 놓으니 굴 안 분위기가 마치 유럽 중세 시대의 교회 지하 납골당 같아 조금 섬뜩하기는 하나 백골관을 통해 육체의 무상함을 실감하기엔 그럴 듯해 보였습니다.

오감을 통해 들어오는 정보를 가지고 우리는 판단하고 분별하면서 에고를 형성해 나갑니다. 그렇게 형성된 에고를 나라고 생각하면서 그 나가 존재의 실체인 양 착각하면서 살아가는 것이 우리의 삶입니다. 그러나 그런 에고의 삶은 생각 감정이 지어낸 것이기에 허술하기 짝이 없습니다. 그렇기에 우리의 삶은 항상 분별 속에서 고통을 수반합니다.

퍼뜩 생각나는 것이 굴의 시각적 효과를 극대화시키기 위해서 세 번째 굴과 연결시키는 것도 괜찮겠다는 생각에 바로 작업에 들어갔습니다. 대충 계산 해보니 한 팔 반 정도 뚫으면 쉽게 세 번째 굴과 연결될 수 있었습니다. 그렇게 굴을 연결시켜 놓으니 여러모로 시각적 효과가 생겨 이쪽에서 저쪽 굴을 보면서 느끼는 맛이 그럴 듯 했습니다. 이렇게 네 번째 굴이 마무리 됐습니다.

여기까지 작업 하는데 꼬박 3년이 걸렸습니다. 당시 산청 성철스님 생가 터에 세워지는 성철스님 기념관 건립을 맡아 일을 하고 있었는데 기념관이 거의 마무리 되던 해 가을에 첫 삽질이 시작됐으니 벌써 햇수로 칠년 전의 일입니다. 그러니까 칠년 동안 꼬박 굴속에서 시간을 보낸 셈인데 아직도 작업은 진행 중이니 스스로 생각해도 칠십이 훌쩍 넘은

나이에 어이없는 일이긴 합니다. 어쨌거나 아직 힘을 쓰기에 그렇게 무리가 가질 않으니 서둘러 마무리를 할 생각입니다. 노동이라고 생각했으면 아마 일 년도 못 버티고 일을 포기했을 것입니다. 그러나 처음부터 이 굴을 통한 작업은 계획을 세워 한 것이 아니고 예측 못한 상태에서 일어나는 상황들을 근원의 자리에 맡기고 기도하는 마음으로 풀어간 것이 지금까지 작업을 할 수 있게 한 힘이었다는 생각을 합니다.

다섯 번째 굴
나의 실체, 그 안에서 불성(佛性) 찾기

이제 다섯 번째 굴을 뚫어야 할 때가 됐습니다.

다섯 번째 굴은 좀 더 아래쪽으로 깊이를 더해서 파 들어가기 시작했습니다. 이 다섯 번째 굴은 이제껏 파왔던 지질과는 또 다른 특별한 질감과 색감으로 나를 감동시키는 굴이었습니다. 여러 가지 재료를 다루는 조각가로서 이런 특별한 재료를 만날 수 있는 것은 정말 감동스런 행운이라고 말할 수밖에 없을 것입니다. 수백 년, 어쩌면 수천 년도 더 넘는 세월 속에 감추어져 있다가 지금 이 시공 안에서 만나는 인연은 그만한 이유가 있을 것입니다.

다른 곳보다 더 단단해 곡괭이나 삽만으로 파내기는 쉬운 일이 아니었지만 형상을 만들기 위해 조각도로 깎아낼 때 그 행위 자체가 어떤 의미를 가지고 다가왔습니다.

그날 밤 나는 다시 한 편의 시를 썼습니다.

> **66** 다섯 번째 굴은 이제껏 파왔던 지질과는 또 다른 특별한 질감과 색감으로 나를 감동시키는 굴이었습니다. 수백 년, 어쩌면 수천 년도 더 넘는 세월 속에 감추어져 있다가 지금 이 시공 안에서 만나는 인연은 그만한 이유가 있을 것입니다. **99**

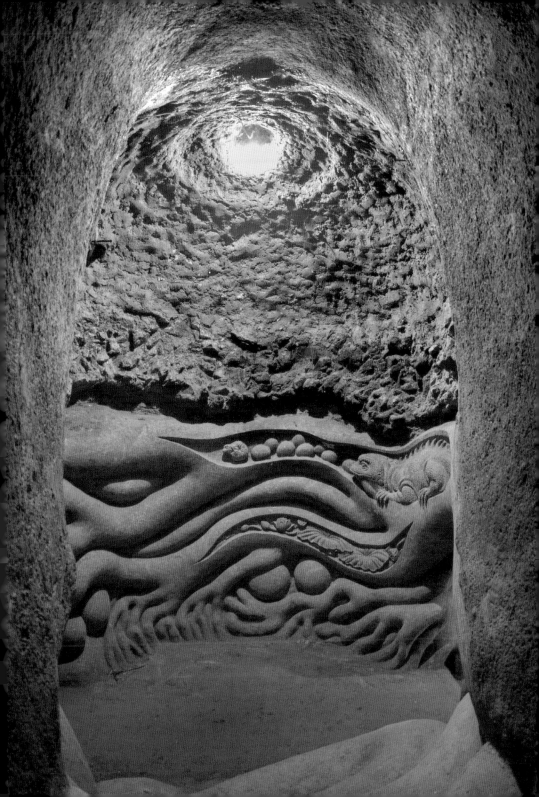

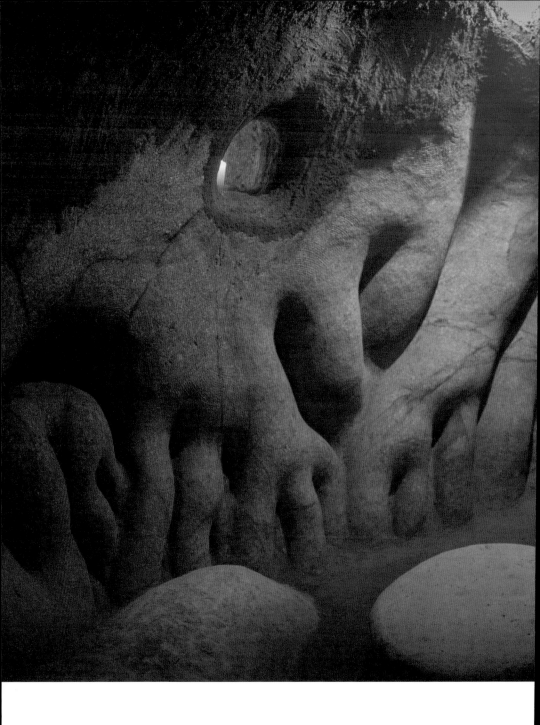

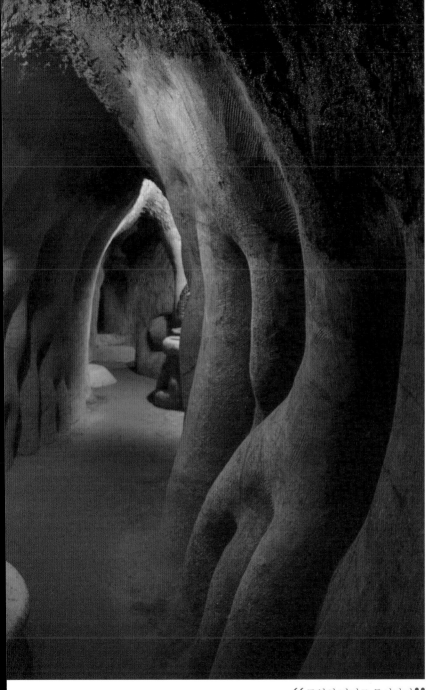

❝근원의 자리로 들어가기**❞**

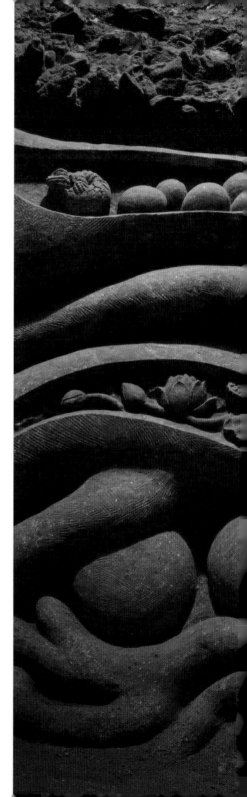

파다보면

파다보면

낯선 시간을 만난다.

수백 년 수천 년

잠들어 있다가

느닷없는 곡괭이 소리에

시간이 깨어난다.

있는지조차 몰랐던

씨알들의 움트는 소리가 들린다.

억겁의 시간이

찰라 속에 드러난다.

쿵!

쿵!

곡괭이 날 끝에서

억겁이 찰라가 되고

찰라가 억겁이 된다.

나무아미타불 쿵!

　우리가 삶이라고 하는 현상계의 모든 인연
들을 불교의 유식론(唯識論)을 바탕으로 이해하
자면 그 뿌리가 근원의 자리에서부터 시작합니
다. 그 자리를 공(空)의 자리라고 해도 좋고 하

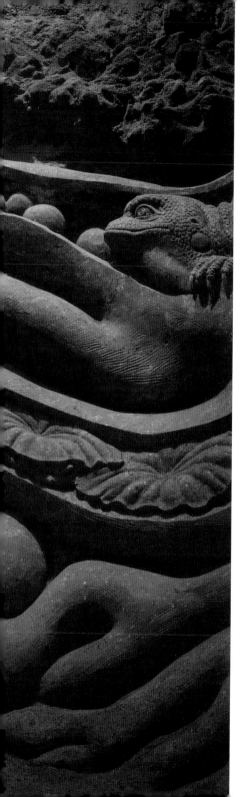

나님과 함께한 자리라고 이해해도 좋습니다. 우리가 알든 모르든, 우리를 존재케 하는 그 자리를 알아차리고 사느냐, 무지 속에서 새겨진 훈습된 습기대로 사느냐는 중요한 선택입니다.

다섯 번째의 굴에는 나의 무의식의 세계에 들어 있는 정보들을 느껴지는 대로 표현해 보기로 했습니다. 지식으로 이해하자면 우리의 내면에는 이미 자신의 존재에 대한 모든 정보가 들이있다고 합니다. 다만 우리가 그 정보를 꺼내 볼 수 있는 능력을 잃어버렸기 때문에 겉의 의식으로는 알 수가 없을 뿐입니다. 구도자가 되고, 수행을 한다는 것은 자신의 깊은 내면에 감춰져 있는 정보들을 볼 수 있는 능력을 키우고 그 정보를 통해서 자신의 정체성을 이해한 다음 모든 고통으로부터 벗어나 대 자유인이 되는 일에 다름 아닐 것입니다.

어쨌거나 현재 스스로 나를 성찰해서 확실히 알 수 있는 진실은, 악(惡)이라고 할 수 있는 에너지와 선(善)이라고 할 수 있는 에너지를 동시에 함께 가지고 있다는 사실이며, 그 에너지를 어떻게 쓰느냐에 따라 현실 속에서 내 모습이 결정된다는 사실입니다. 이런 내용들을 다섯 번째 굴속에 표현해 보기로 했습니다.

계단처럼 된 뿌리 형상을 딛고 내려가면 바로 머리 위에 파충류 모양의 조각상이 나타나

고 그 아래쪽으로 연꽃이 새겨진 조각상이 보입니다. 이 형상들은 모두 거대한 뿌리 속에 표현되어 있습니다. 여러 가닥으로 엉켜있는 이 뿌리들은 겉으로 드러난 의식의 세계가 저 깊은 무의식의 세계와 연결되어 있음을 상징합니다. 그러니까 현상계 안에서의 우리의 모든 생각과 감정들은 아뢰야식에 뿌리를 두고 있는 것입니다.

살아오면서 사십 대 이후 나 자신에 대한 성찰이 되는 삶을 살겠다고 의지를 세우기도 했지만 허술하기 짝이 없는 삶을 살아 왔습니다. 개인적으로 스스로 가장 통제하기 어려운 것이 화를 참고 다루는 일인데 자신의 생각과 다른 상황을 만나거나 못마땅한 일들을 보면 무조건 화부터 일어났습니다. 그런 바탕은 늙어가는 나이가 되어서도 크게 바뀌지를 않았습니다. 나름 마음공부를 해 온 터이지만 의지를 세워 화를 누를 뿐이지 근본적으로 화를 나지 않게 하거나 화의 에너지를 바르게 풀 수 있는 근기가 되질 못했습니다.

❝알을 깨고 나오는
어린 새끼의 모습은
깊이 잠재되어 있는
화의 씨앗들입니다.**❞**

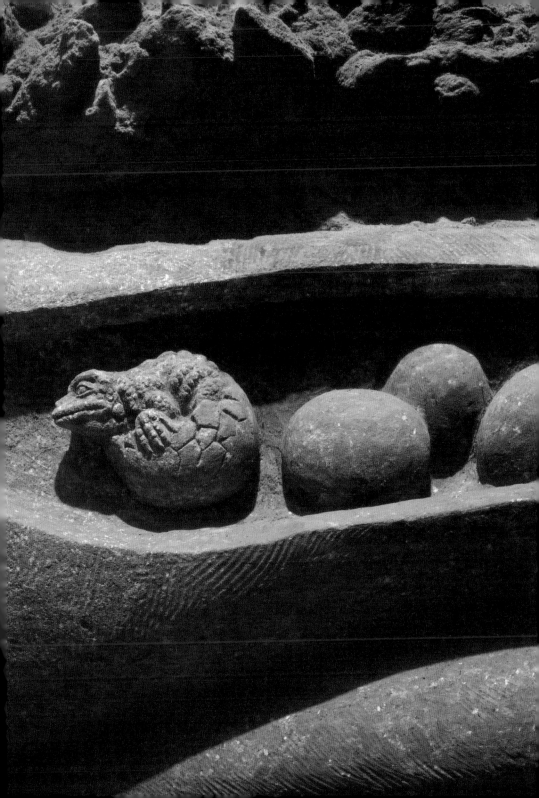

동물학자들에 의하면 동물들 중에서 가장 화를 잘 내고 다투기를 좋아하는 동물이 악어나 도마뱀 같은 파충류라고 합니다. 굵은 뿌리 속에 커다란 파충류를 조각해 넣은 것은 내가 극복해야 할 가장 큰 경계를 표현해 놓음으로 스스로를 성찰하는 수단으로 삼았습니다. 큰 파충류 앞에 여러 개의 알들이 새겨져 있고 알을 깨고 나오는 어린 새끼의 모습은 깊이 잠재되어 있는 화의 씨앗들입니다.

아래 쪽 다른 뿌리 속에는 피어있는 연꽃과 꽃봉오리가 새겨져 있고, 또 씨를 맺고 있는 연밥이 새겨져 있습니다. 이 형상은 우리의 깊은 근원의 자리 안에는 깨달음으로 갈 수 있는 지혜의 에너지도 동시에 가지고 있음을 표현하기 위해 새겨 넣었습니다. 신성과 악마성의 에너지를 함께 가지고 있는 것이 우리의 실상입니다. 어떤 에너지를 꺼내 쓰느냐는 자유 의지를 가진 스스로의 선택의 문제이기에 실상으로 드러난 현실 속에서의 모든 문제는 전적으로 자신의 책임입니다.

아뢰야식을 상징하는 거대한 뿌리의 형상 밑으로 한 두 사람이 앉아 있을 수 있는 공간을 만들었습니다. 그 공간 벽 위에 촛불을 밝히도록 감실을 하나 두고 그 아랫부분에 다섯 가닥의 잔뿌리에 연결 되어있는 뇌의 모양을 조각

66 아뢰야식(근원의 자리)을 상징하는 거대한 뿌리의 형상 밑으로 한 두 사람이 앉아 있을 수 있는 공간을 만들었습니다. 그곳에 앉아서 맞은 편 쪽을 바라보면 10미터 정도의 굴이 뿌리 다발의 모양으로 뚫려있고 굴 끝에 반가부좌를 하고 깊은 명상에 들어 있는 사유상이 보이게 됩니다. 99

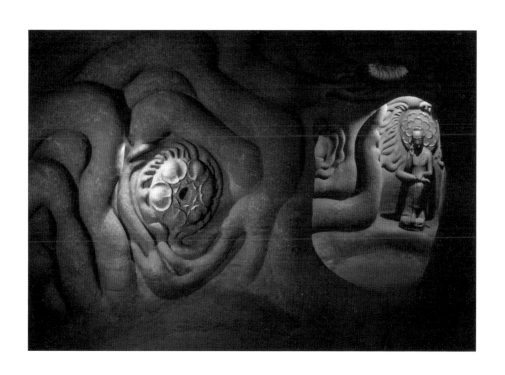

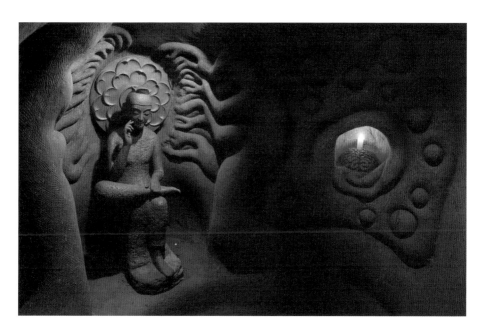

해 넣어 우리 의식의 세계는 근원의 자리와 연결되어 있음을 표현했습니다. 그 밑에 앉아서 명상이나 기도를 할 수 있는 자리를 만들어 놓았는데 그곳에 앉아서 맞은 편 쪽을 바라보면 10미터 정도의 굴이 뿌리 다발의 모양으로 뚫려있고 굴 끝에 반가부좌를 하고 깊은 명상에 들어 있는 사유상이 보이게 됩니다.

그 불상을 바라보면서 의식의 흐름을 따라 자신을 성찰하고자 하는 의도로 설정해 놓은 구도입니다. 10미터 구간의 굴 중간 부분에 공간 하나가 더 있는데 오른쪽에는 굴 전체를 덮고 있는 아뢰야식을 상징하는 큰 뿌리 다발로부터 몇 가닥의 뿌리가 뻗어 내려와 잔뿌리가 뒤엉켜 사람의 얼굴 형상으로 드러나 있는 모양이 있고 반대쪽에는 커다란 한 송이의 연꽃이 피어있는 모습이 조각되어 있습니다. 잔뿌리 모양이 주름으로 표현되어 고뇌에 찌들어 있는 얼굴이 상징하는 삶을 살 것인가 아니면 반대쪽의 지혜를 바탕으로 깨달음으로 가는 삶을 살 것인가를 결정하는 것은 자신입니다. 순간순간을 살아가면서 자신이 지금 어떤 방향으로 가고 있는지를 성찰하는 공간입니다.

굴 끝에 있는 상은 바른 선택을 하기 위해선 명상을 통해 끊임없는 자기 성찰이 바탕이 되어야만 깨달음으로 가는 삶을 살 수 있다는

> 66 공간 벽 위에 촛불을 밝히도록 감실을 하나 두고 그 아랫부분에 다섯 가닥의 잔뿌리에 연결 되어있는 뇌의 모양을 조각해 넣어 우리 의식의 세계는 근원의 자리와 연결되어 있음을 표현했습니다. 99

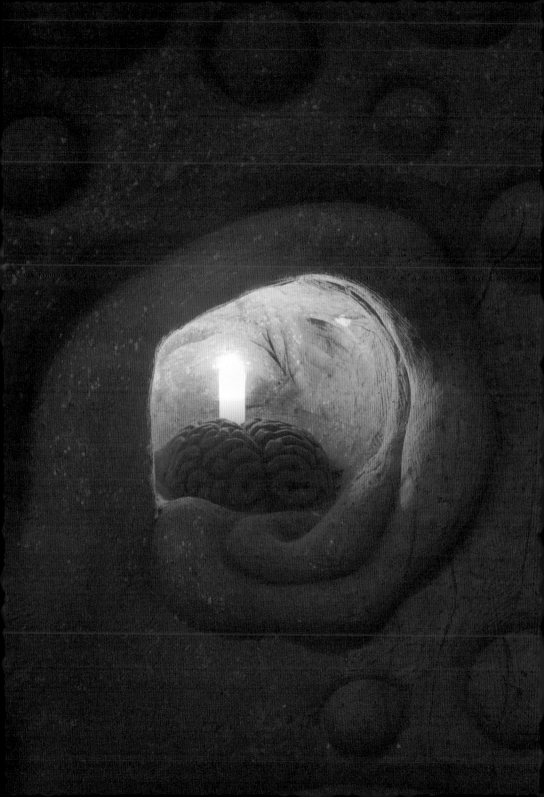

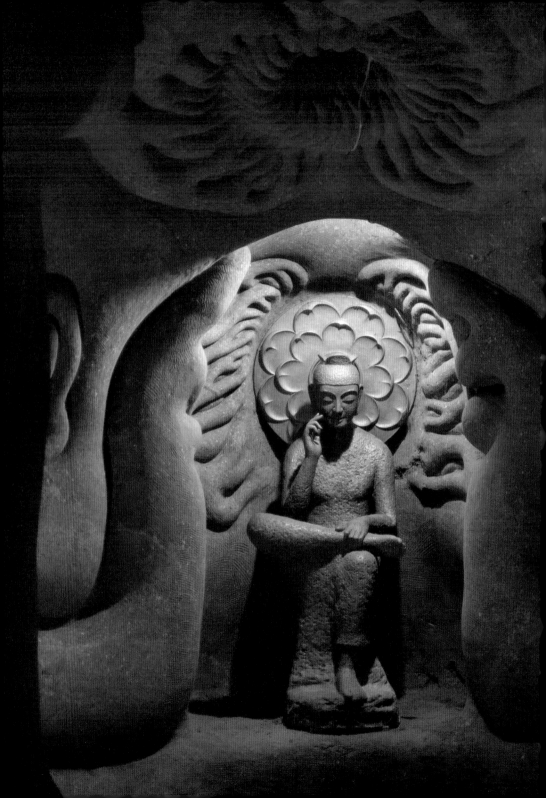

❝명상을 통해
지금, 여기에서
근원의 자리를
알아차린다는 것.**❞**

것을 강조하기 위해 설치한 불상입니다. 불상 옆으로 감실처럼 뚫려있는 공간 안에 또 하나의 뇌의 모양이 조각되어 있습니다. 성찰을 통해 내 자신의 총체적인 알아차림의 능력에 따라 우리의 뇌가 가지고 있는 메커니즘도 바뀔 수 있음을 강조한 것이기 때문에 이 뇌가 있는 감실에는 매일 새로운 촛불을 밝혀놓을 것입니다. 그러한 행위 자체가 곧 기도이며 명상일 수 있다는 생각에서입니다.

다섯 번째 굴이 거의 완성 될 무렵이 장마철이 시작될 때쯤이었는데 걱정이 되었습니다. 굴 밖의 지표면 보다 3~4미터 정도 낮은 지하 굴이었기에 물이 날 것이라는 걱정이 들기 시작한 것입니다. 더욱이 바깥 가까운 곳에 연못이 있어 상식적으로 생각하면 연못에서 스며든 물이 낮은 굴 쪽으로 스며들 확률이 높았기 때문입니다.

그해 여름 장마 비도 예년에 비해 강수량이 많았던 터라 여름 내내 가슴을 졸이며 작업을 했습니다. 굴 작업 현장을 본 주변의 사람들이 백 프로 물이 스며들 것이니 대책을 세우거나 작업을 중단하는 것이 좋을 거라고 조언을 했습니다. 그러나 나는 마음을 졸이면서도 작업을 계속 밀어붙였습니다. 내 생각에는 물이 날

❝고(苦)의 에너지조차 깨달음으로 가는 징검다리다.❞

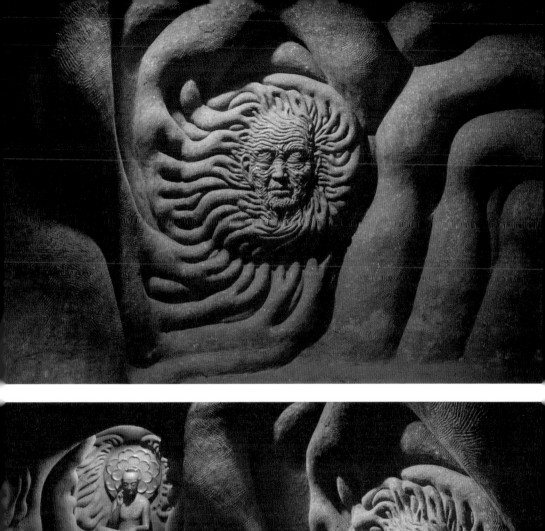
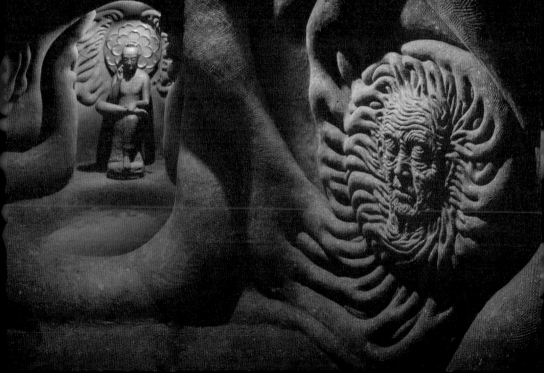

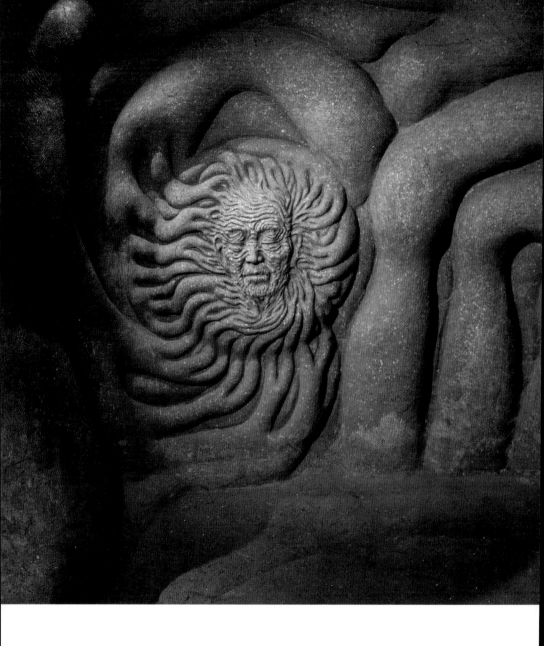

 ❝고(苦)란 부정적인 에고의 드러남이지만
그 에너지 또한 분별에 의한 망상의 느낌일 뿐.**❞**



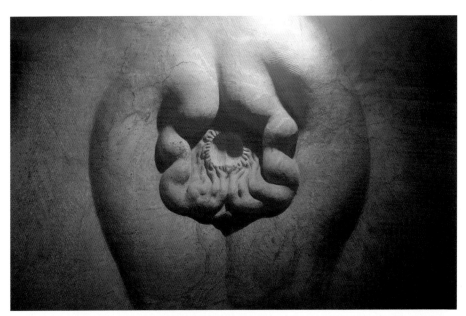

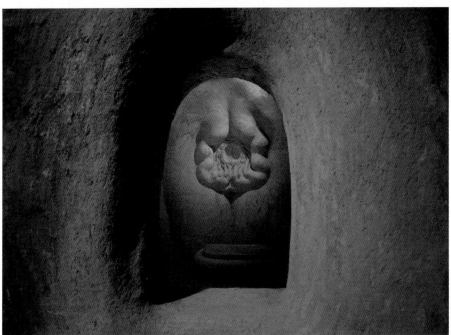

" 분별심을 내려놓은 자리에서 오직 알아차림으로만······. **"**

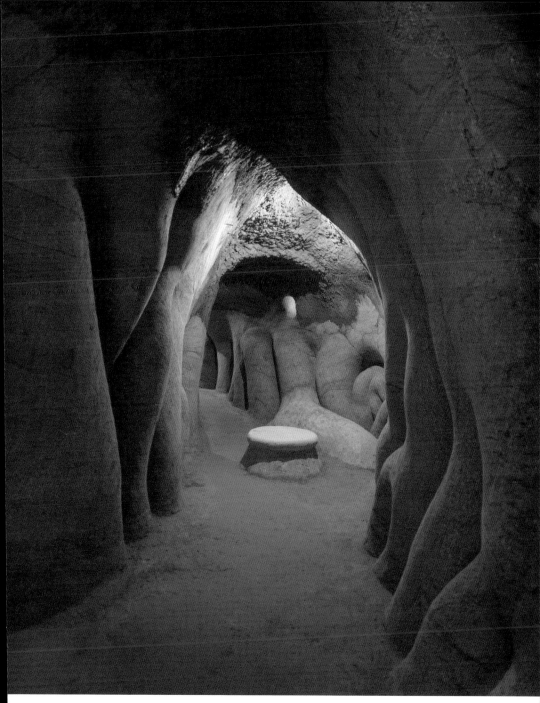

66 심층 의식으로(근원의 자리) 가는 길 이해하기. **99**

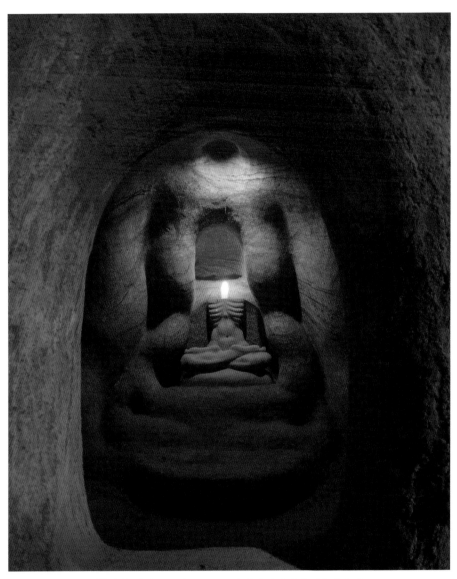

66 생각, 감정을 묶어놓고 모든 육체의 분별심이 멈추어질 때
현상계로 드러나기 전의 진리 자체로 있는 자리가 보이리니……. 99

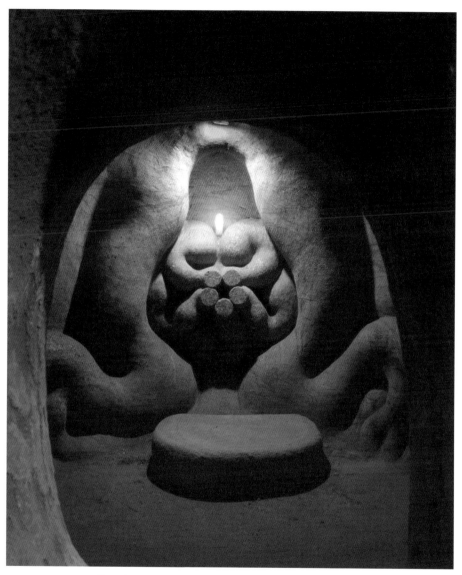

❝ 오취온(五取蘊)의 작동은 에고를 고통으로 끌어 들이지만,
진흙 속에서 연꽃이 피듯이…… **❞**

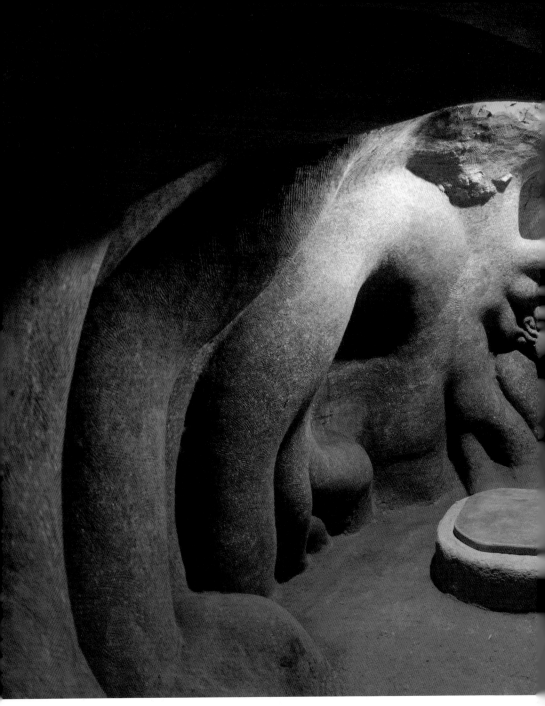

66 오온(五蘊)의 촉수를 통해 형성된 의식은 어떻게 에고로 자리잡는가. 99

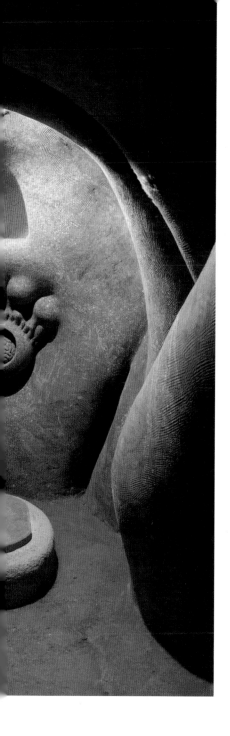

조건이었으면 벌써 났을 것이고 지하에 흐르는 수맥은 어느 쪽으로 뻗혀있는지 알 수 없는 일이기에 모든 건 하늘에 맡긴다는 마음이었습니다. 곡괭이질 하나, 삽질 하나에 기도하는 마음을 놓치지 않으려 노력했습니다. 내 기도가 작용하기라도 하듯 여름 장마가 다 지나가도록 물이 스며드는 일은 일어나지 않아 나는 안도의 숨을 쉬면서 나무아미타불 염불을 했습니다. 그렇게 다섯 번째 굴이 마무리되는 그해 가을은 굴 파기를 시작한 지 4년이란 세월이 지나간 해였습니다.

다른 굴에 비해 조각하기에 너무나도 조건이 만족스럽던 터라 굴을 통해 나라는 존재에 대한 정체성을 표현해 보겠다는 처음의 생각이 성공적으로 전개되리라는 자신감까지 들었습니다. 그렇기에 서슴없이 여섯 번째 굴을 뚫어야겠다는 생각을 했습니다. 아마도 여섯 번째 굴이 마지막 굴이 될 것 같은 생각에 어느 위치에서 작업을 시작할지 생각을 해봤습니다. 다섯 번째의 굴이 워낙 조각으로 표현하기에 좋은 조건이었기에 그 근처에서 위치를 잡는 것이 좋을 듯 싶었습니다.

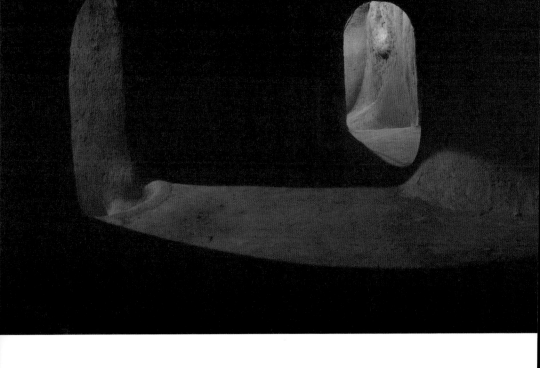

“명상은 저 깊은 심층 의식을 통해 존재의 바탕 자리를 이해할 수 있게 한다.”

여섯 번째 굴

육바라밀(六波羅蜜)과 더불어 지혜의 문으로

그렇게 여섯 번째의 굴 작업이 시작되었습
니다.

예상했던 대로 지질의 조건은 최상이었습
니다. 그래서 좀 더 깊이 파 들어가기로 했습니
다. 마지막 굴이라는 생각에 굴의 위치 자체가
아뢰야식이라는 근원의 자리를 상징하려면 깊
이 파내려 갈수록 그 의미를 더할 것이라는 생
각이 들었습니다.

흙을 파내서 굴 밖으로 운반해 내는 일은 많
은 육체적 노동이 수반되는 일입니다. 그동안
해 온 작업양이 4년 동안 해 온 작업이라 제법
규모도 커졌고 굴로부터 밖으로 흙을 운반하는
동선도 길어져 한 수레의 흙을 퍼나르는 시간
도 처음보다 더 소요되었습니다. 애당초 일을
시작할 때 가능한 한 혼자서 작업을 하기로 작
정을 한 일이지만 때로는 도저히 혼자서 할 수
없는 때가 있습니다. 그럴 때는 가까운 지인들
의 힘을 빌리기도 했습니다.

혼자서 작업을 하기로 한 것은 이 작업 자

체를 기도의 방편으로 삼았기 때문입니다. 아마 처음부터 타인의 힘을 보태 일을 했다면 벌써 작업이 끝났을지도 모릅니다. 그렇게 했다면 작업 자체가 나를 성찰하는 방편으로 활용될 수는 없었을 것입니다.

16년 전 이곳 남도땅 끝자락 외진 산 밑에 살림터를 옮기기로 결정한 것은 남은 삶의 시간들을 온전히 구도자적인 삶을 살고자 했던 평소의 바람을 실천하기 위해서였습니다. 그때쯤에야 한 가족을 책임지고 살아가는 짐을 내려놓아도 될 수 있는 조건이 조성되었고 예술가로서 제도권에서의 역할도 제 입장에서는 별 의미가 없다는 것을 깨달았기 때문입니다.

젊은 날 예술가로서의 삶을 선택한 것은 그당시의 생각으로 예술가로 산다는 것도 예술의 세계를 통해 진리를 천착하고 존재에 대한 근원의 문제를 풀어가는 방편이 될 수 있다는 생각에서였습니다. 예술가로서의 길이 진리를 향하는 구도의 길과 크게 다르지 않다는 생각을 했던 것입니다. 제도권 속에서 예술가로서 인정을 받고 활동의 자리가 펼쳐진 처음에는 그럴 수 있다는 믿음도 생겼습니다. 그러나 세월이 흐를수록 믿음과는 달리 제도권 속에서 예술가로 활동하고 살아간다는 것은 일반적인 직

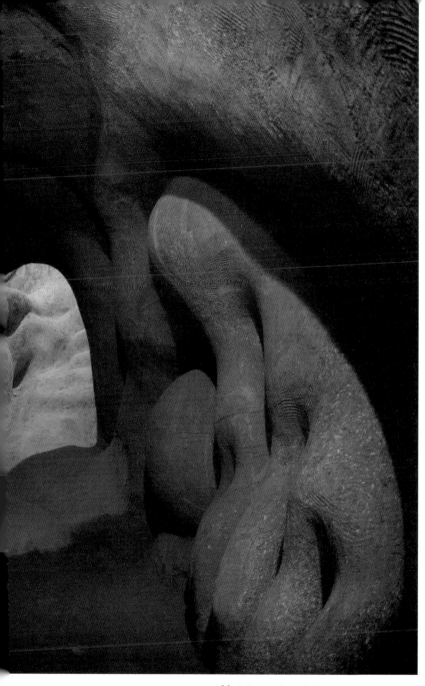

66열반으로 가는 지혜의 문은 현상계 속에서
육바라밀을 완성할 때 이미 열려있음을 알게 된다. 99

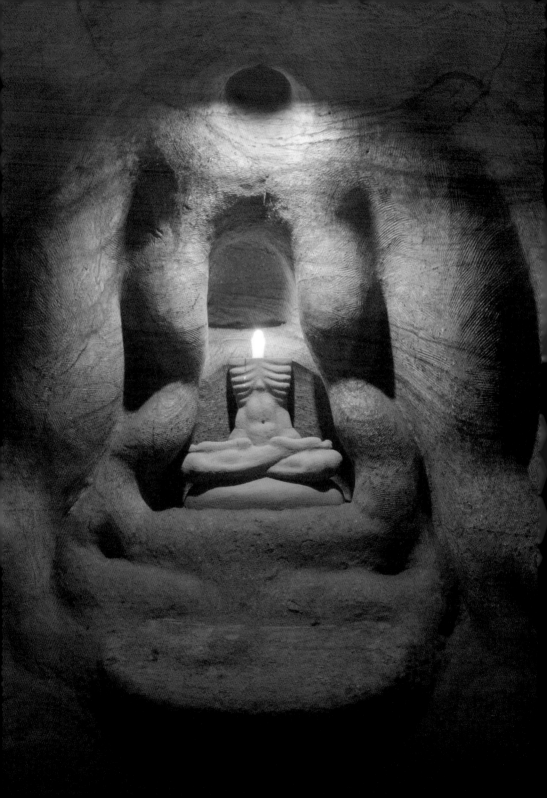

업인이나 사업을 하는 사람들과 크게 다를 게 없는 인간관계와 가치관을 가지고 사는 일이었습니다.

어느 순간 '내가 원했던 삶은 이게 아닌데'라는 생각이 들면서부터 언젠가 여건이 되면 삶의 틀을 바꾸리라는 생각을 하며 나이가 들어갔습니다. 나이가 들면서 바라는 삶의 모양은 시골에서 촌부로 살아가며 자급자족 농사를 통해 먹거리를 거두고 구도자로서 존재에 대한 탐구의 삶을 사는 것이었습니다. 그 바램이 16년 전 환갑이 다 되어가는 나이가 돼서야 실천에 옮길 수 있었던 것입니다.

여섯 번째의 굴은 다른 굴에 비해 구조자체가 다르게 시작되었습니다. 몇 미터를 지하로 파고 들어간 후 굴이 시작되었는데 완성된 굴의 길이가 20미터가 되는 그야말로 깊은 지하 땅굴이 되었습니다. 지하로 시작되는 입구부터 거대한 뿌리의 다발을 계단 삼아 내려가게 되어 있어 굴속으로 들어간다는 것은 중요한 경계를 만나러 들어가는 것이라는 사실을 상기시키도록 의도했습니다. 굴로 내려서자마자 만나는 형상은 우리의 무의식 안에는 겉의 생각으로 미칠 수 없는 많은 경계의 세계가 존재하고 있음을 표현한 조각상입니다.

> **66** 생각, 감정을 묶어놓고 모든 육체의 분별심이 멈추어질 때 현상계로 드러나기 전의 진리 자체로 있는 자리가 보이리니⋯⋯. **99**

그 상징 조각상을 위로하고 굴 입구를 들어서면 유기적인 형태의 굵은 뿌리 모양의 조형상들이 굴의 벽을 꽉 채우며 굴 안쪽으로 뻗혀 있습니다. 그 뿌리를 따라 들어가다 보면 가부좌를 틀고 앉아있는 조각상이 나타나는데 정상적인 인체의 모습이 아니라 육신이 뒤틀리고 심하게 변형된 거의 반 추상 형태의 인체로 표현된 고행상입니다.

석가께서 고행은 바른 수행이 아니라고 하셨지만 사실 우리 같은 중생의 삶은 고(苦) 자체이기 때문에 살아가는 일 자체가 고행인 셈입니다. 그러니까 현상계의 삶 속에서의 모습을 있는 그대로 표현하면 그 자체가 고행상이 되는 셈입니다. 이 고행상의 배경으로 오온(五蘊)을 상징하는 조형을 불상의 광배처럼 배치했습니다. 오온의 작용을 통해 이루어진 중생의 삶 속에서 그 에너지를 바탕으로 중생의 수행은 시작될 수밖에 없음을 얘기하려 했습니다.

이 고행상은 뒤엉킨 뿌리 다발을 좌대 삼아 앉아 있습니다. 바로 뒤에 아뢰야식을 상징하는 거대한 뿌리 기둥이 있고 그곳으로부터 갈라져 나온 뿌리 다발이 좌대 역할을 하고 있습니다. 고통의 에너지로 뭉쳐 있는 것일지라도 그 뿌리는 아뢰야식에 닿아있기에 우리는 오온의 에너지를 원동력으로 수행을 해야 함을 간

❝욕망으로 가득찬 오온의 에고, 그 가운데에서 이미 진리의 자리에 앉아 있음을 밝혀 내는것이 지혜이다.**❞**

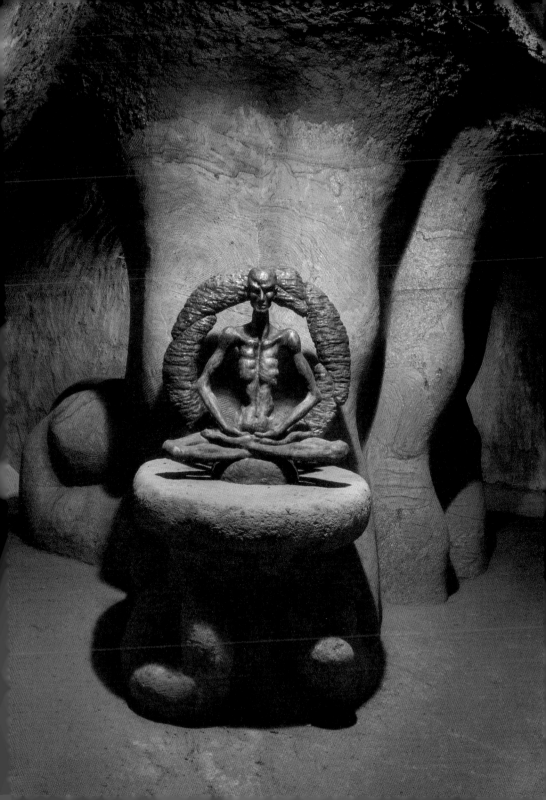

과해서는 안 될 것임을 강조한 것입니다.

이 고행상을 중심으로 한 아뢰야식을 상징하는 기둥을 에워싸듯 빙 둘러 여섯 개의 굴이 뚫려 있습니다. 육바라밀(六波羅密)을 상징하는 굴입니다. 어떤 수행을 하든 궁극적으로 육바라밀이 완성되지 않으면 완전한 지혜 속에서의 해탈 열반이 불가능하다는 것을 석가는 강조했습니다.

육바라밀을 상징하는 굴은 굴마다 한 사람씩 앉아 명상이나 기도를 할 수 있게 공간을 꾸몄습니다. 보시(保布), 지계(持戒), 인욕(忍辱), 정진(精進), 선정(禪定), 반야(般若). 굴 마다 육바라밀의 각 주제를 가지고 명상을 하도록 상징적인 조형을 조각해 놓음으로 집중의 방편이 되도록 했습니다.

여섯 번째의 굴속에 육바라밀을 상징하는 여섯 개의 작은 굴을 완성한 후 작업을 마무리할 생각이었으나 무언가 아쉬움이 남는 구석이 있었습니다. 육 년이란 세월을 수행의 방편으로 생각하고 해온 일이기에 다른 사람들에게 어떤 모습으로 굴의 이미지가 전달될지는 알 수 없는 일이지만 이왕이면 인연 닿는 사람들에게 굴에다 담은 메시지를 공감했으면 하는 생각이 들었습니다.

열흘쯤 휴식을 취하면서 이 굴 작업을 어떻게 마무리할 것인가를 생각하다가 전체적인 내용을 함축시키는 내용이 들어갔으면 하는 마음에 마지막 굴을 하나 더 뚫어야겠다는 생각이 들었습니다.

우리가 살아가는 현상계를 존재케 하는 법칙성, 상대적인 대상이 있음으로 비로소 존재가 드러나는 이 삼차원 세계가 존재하는 법칙성, 곧 연기법(緣起法)을 주제로 한 상징 조형 작업을 해야겠다는 생각이 든 것입니다. 우리가 살아가는 현상계의 세상은 공(空)의 세계의 드러남의 모습입니다. 기독교적으로 표현한다면 하나님 세계의 삼차원적 드러남이고 하나님 스스로 자신의 모습을 현상계에 구현한 모습입니다.

이렇게 현상계에 드러나는 메커니즘을 석가는 십이연기법으로 설명
했습니다.

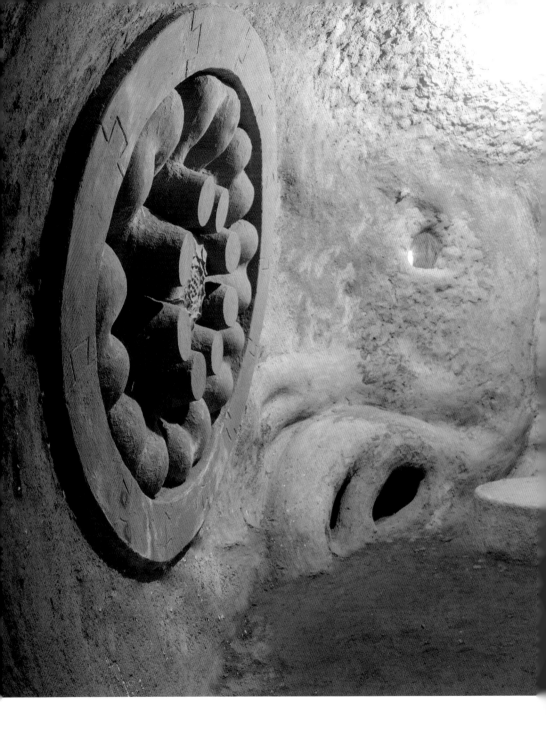

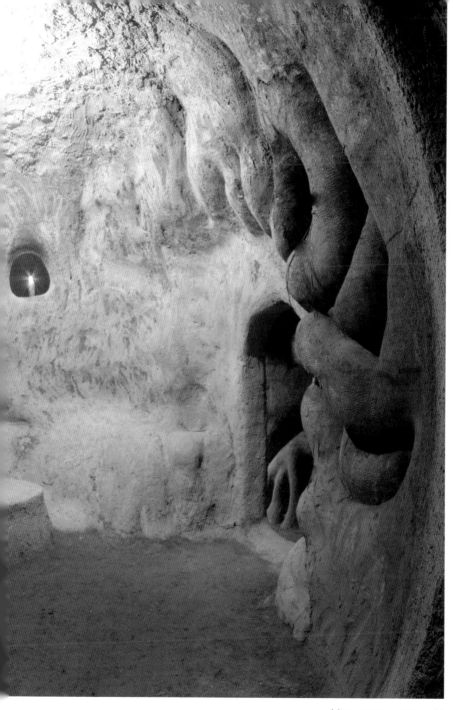

" 무명(無明)으로부터. "

연기(緣起)의 작용, 그리고 화엄의 세계

이 십이연기법의 메커니즘 속에서 나라는 존재는 어떤 의미로 존재하는지를 성찰하기 위한 상징물로서의 조형물을 새겨넣는 것이야말로 이 토굴의 내용을 총체적으로 설명하는 작업이 될 것이었습니다.

그렇게 일곱 번째의 굴의 조형 작업이 시작되었습니다.

열두 개의 마디들이 모여 커다란 수레바퀴 모양을 하고 있습니다. 마디와 마디 연결 부위는 서로 결속이 되어 빠질 수 없는 쐐기 모양으로 연결시킴으로 해서 각 단계의 연기 과정이 필연적으로 이어져 있음을 강조했습니다.

연기(緣起)에 의해 일어나는 관계 속에서 존재하는 것을 우리는 삶이라고 합니다. 석가는 삶이란 무상(無常)한 것이기에 애초에 고(苦)를 바탕으로 시작되고 고통을 벗어날 수 없다고 했습니다. 기쁘고 즐겁다고 생각하는 것들도 알고 보면 근본적으로 고통을 배경으로 하고 있습니다. 그래서 석가는 우리가 존재하는

" 여덟 개의 꿈틀거리는 각성된 에너지가 수레바퀴 안에서 작용하는 형상을 새겨 넣음으로 연기법 안에서 존재하는 우리가 지혜의 삶을 살 수 있다는 것을 강조한 것입니다. 그리고 연기의 수레바퀴 중심에 연꽃 모양을 조각해 넣음으로서 고통에서 벗어난 열반의 경지를 상징했습니다. **"**

연기법을 고(苦), 집(集), 멸(滅), 도(道) 사성제(四聖諦)로 설명하면서 고통으로부터 벗어나는 방법을 가르쳐 주었습니다.

　그 고통으로부터 벗어나는 방법이 팔정도(八正道)입니다.

　정견(正見), 정사유(正思惟), 정어(正語), 정업(正業), 정명(正命), 정정진(正精進), 정념(正念), 정정(正靜). 이 여덟 가지 수행을 통해 얻어진 지혜를 가지고 우린 궁극적으로 고통의 삶에서 벗어날 수 있다고 했습니다. 그래서 열두 마디의 수레바퀴

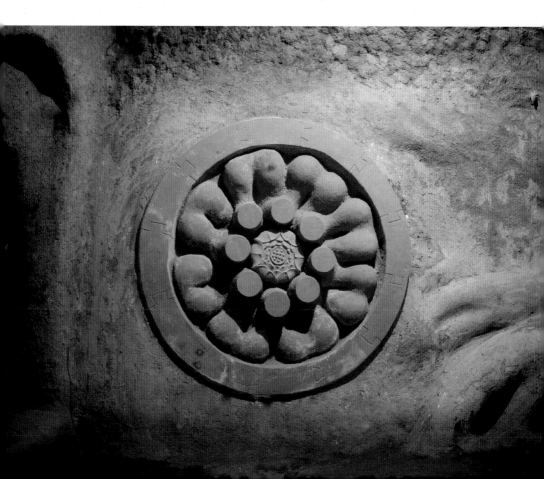

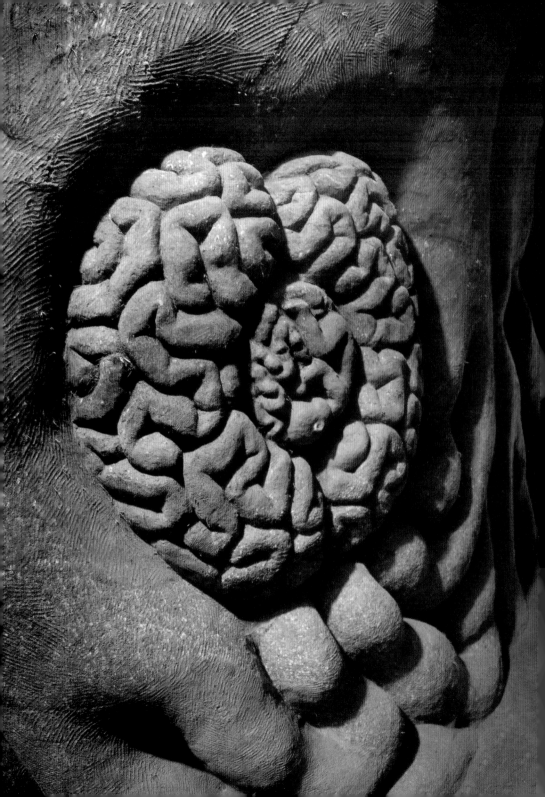

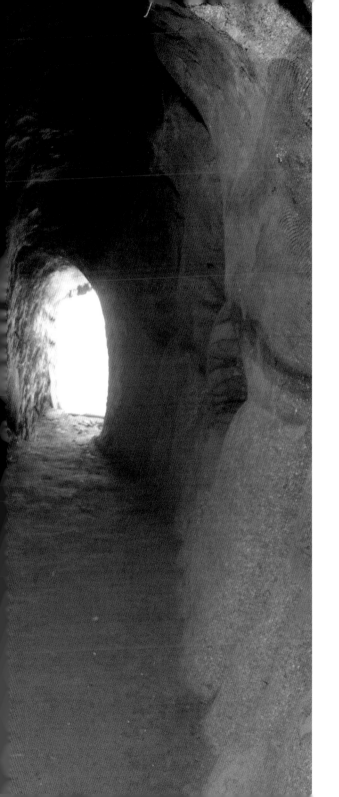

66원죄처럼 자리잡은
분별심의 메커니즘으로 된
의식의 세계
그 가운데 태아가 잉태되듯
깨달음의 씨앗이 자리잡고…….**99**

모양 안에 팔정도를 상징하는 모양을 조각해 넣었습니다.

여덟 개의 꿈틀거리는 각성된 에너지가 수레바퀴 안에서 작용하는 형상을 새겨 넣음으로 연기법 안에서 존재하는 우리가 삶이란 것을 통해서 지혜의 삶을 살 수 있다는 것을 강조한 것입니다. 그리고 연기의 수레바퀴 중심에 연꽃 모양을 조각해 넣음으로 해서 고통에서 벗어난 열반의 경지를 상징했습니다. 연기의 중심에는 열반의 세계가 있는 것입니다. 그 자리는 곧 공(空)의 자리인 것이고 하나님과 하나가 된 자리인 것입니다. 현상계를 있게끔 한 근원의 자리입니다.

이 일곱 번째의 굴은 연기를 표현한 수레바퀴 모양의 조형 외에 아무런 표현을 하지 않았습니다. 빈 공간으로 남겨놓고 촛불을 켤 수 있는 감실만 두 개 파 놓았습니다.

이 연기를 주제로 한 공간을 지나면 10미터 남짓 길이의 굴이 계속 연결되는데 그 굴의 전체적인 분위기는 다른 굴과 마찬가지로 전체적으로 거대한 뿌리의 형상으로 연결되어 있는 모습입니다. 그 중간쯤에 큼직한 뇌의 형상이 조각되어 있습니다. 그 뇌의 모양은 다른 굴에 표현된 모습과 달리 좌뇌와 우뇌 중간 부분에 태아의 모습이 새겨져 있습니다.

연기법을 이해함으로써, 팔정도의 수행을 통해 우리의 의식을 차원 높게 각성시켜야 함을 강조하기 위해 표현한 조형입니다. 태아의 형상은 상대 세계의 구조 속에서 세뇌되어 있는 의식의 세계를 거듭나게 해야만이 지혜의 눈이 열림을 다시 한 번 강조한 것입니다.

굴 끝자락에 두 평정도 되는 공간을 마지막으로 굴은 끝납니다.

굴 양쪽 벽에 수백 개의 불상들이 모셔져 있습니다. 흙으로 빚어 테라코타로 구워낸 불상들입니다. 작은 홀 전체가 수많은 부처의 모습으로 싸여있는 모습입니다. 미혹에 빠져 고통 속에서 헤어나지 못하는 우리 중생들도 중생 안에 내재되어 있는 근원의 자리에는 모두 부처의 씨앗

인 불성을 가지고 있음을 표현한 것입니다.

삼라만상 모든 생명에는 불성이 있고 그 불성을 안고 있는 모든 존재가 어우러져 살고 있는 이 세계가 깨닫고 나면 곧 화엄의 세계인 것입니다.

현재 굴은 여기까지 진행되어 있습니다. 물론 이 단계에서 작업이 완성될 수는 없을 것입니다. 지금까지 6년이란 생각지 못했던 시간이 걸리긴 했지만 시간이 좀 더 걸리더라도 완성도 있게 마무리를 해야 할 것입니다. 지금 생각해보면 거의 혼자의 노동력으로 해온 일의 양으로서는 엄청난 분량의 일이었습니다. 미리 일의 양을 계산하고 계획을 세우면서 하는 일이었다면 애당초 엄두도 못 냈을 것입니다. 그러나 결과적으로 일이 이루어져 있는 걸 보면 우리 내면에는 생각으로 계산해 낼 수 없는 능력들이 잠재되어 있음을 실감할 수 있었습니다. 6년 동안의 땅굴 작업이 내겐 자아를 탐구하는 절실한 기도였고 그 기도를 통해 나름 수행자로서의 이런저런 체험들이 나를 성숙시킬 수 있었음은 분명한 사실이요, 결과였습니다.

장시

땅굴을 파며 노래하다

수백 년, 아니면 수천 년도 넘게 감추어져 있다가
그 땅은 나에게 모습을 보여 주었네……
나는 잠시 당황했었지.
예기치 못한 채 드러난 시공 속에서
그렇게 느닷없는 모습으로 내 앞에 드러남은
무슨 연유인가.
처음 보는 이 미묘한 색깔과 처음 맡아보는 이 향기는
원초의 숨결에서 나오는 것이려니……
알 수 없는 기운 속에서
흥분되는 가슴을 쓸어내리며 정신을 가다듬어 보자.
손에 쥔 곡괭이가
갑자기 떨리듯 진동을 하는데
아, 내 생각을 앞서 저 깊은 무의식 속에서
이미 무언가 교감을 가지며 숨결을 내쉬고 있구나.
그렇지, 그래. 더불어 한바탕 내 의식을 넘어
보이지 않았던 세계를 그려 보자꾸나.

드러난 원시의 흙벽 앞에서 나는 무슨 얘기를 꺼내야 할까.
첫 마디를 어떻게 풀어야 할까.

어린 시절, 전쟁이 휩쓸고 지나간 자리에

지아비를 잃고 어린 사남매 끌어안고 황망해 하던 어머니

예수를 만나 살아갈 의미를 찾아

모든 일은 신의 뜻이 있음을 믿고 범사에 감사했었네.

그렇게 예수는 지난한 삶 속에서 우리 가족의 의지처였고

미래의 희망이었는데,

세월이 흘러 내 의식이 훌쩍 커버린 어느 날

교회 안에는 진짜 예수는 없고

교리와 떠두는 말들만 있다는 걸 알게 됐기.

그랬구나, 그랬었구나.

철이 든 나는 뒤늦게 역사 속에서 사라진 진짜 예수를 찾아 헤메었는데

그 예수가 바로 부처였구나.

그 예수가 바로 보살이었구나.

내 곡괭이질이 시작되었어.

내 손에 쥐어진 조각칼이 춤추듯 움직이기 시작했어.

이천 년 동안 관 속에 묻혀있던 예수를 꺼내야지.

이 시대에 예수가 재림한다는 건, 관 속에 묻혀있던 예수가

모습을 드러내는 거야.

각색된 예수의 모습을 털어내 버리고

부처로서의 예수, 보살로서의 예수를 살려 내는 거야.

사람들아 여기 좀 보소.

예수가 재림을 했소! 부처예수가 살아서 돌아왔소!

곡괭이 날 , 조각칼 날 한바탕 춤을 추고나니,

흙을 통해 드러난 예수부처가 나를 부추긴다.

뚫어라! 뚫어라!

땅굴을 뚫어라!

땅굴을 뚫으며 네 의식 넘어 근원의 자리에 닿기 위해 땅굴을 뚫어라.

흙냄새가 향기로 진동을 한다.

알 수 없는 오랜 세월 숨죽이고 있다가 최초로 뿜어내는 향기

감미로워라.

내 곡괭이는 향기를 들이마시며 다시 춤을 추기 시작한다.

얼쑤 쿵! 절쑤 쿵! 지화자 쿵!

흙덩이가 떨어져나간다.

내 업장이 떨어져나간다.

무심한 육체의 움직임 속에 저 깊은 무의식의 한 가닥이 끌어 올려져

곡괭이 날 끝에 묻어난다.

나는 무엇으로 존재 하는가?

안(眼), 이(耳), 비(卑), 설(舌), 신(身), 의(意)

다섯 가지 감각 기관을 통해 들어 온 정보를 가지고

생각을 굴리는 것이 내가 아니던가.

그 다섯 개의 장난감을 가지고

희(喜), 노(怒), 애(愛), 락(樂)의 감정을 가지고 노는 것이 인생이 아니던가.

그런 것이 나라는 실체이고,

그런 것이 삶의 전부라면 허무하고 허무하여라.

그 모든 것은 나를 옭아매는 족쇄일 뿐.

나를 바로보자.

내 무엇이 잘못되어 대자유인이 되지 못하는가.

조각칼이 움직인다. 흙을 깎아내고 다듬으며 조각칼이 춤을 춘다.

두꺼운 흙벽이 깎이며 모습을 드러낸다.

위로부터 굵은 뿌리가 뻗어내려와

잔뿌리로 갈라져 뒤얽히기 시작하는데

드러나는 그 모습이 가관이로구나.

뱀의 무리가 똬리를 틀고 있는 모습 같기도 하고

실타래가 뒤엉켜 실마리를 찾기는 영 틀린 모양 같기도 하고

드렁칡이 얽혀 있듯 얽혀있으니

이것이 우리네 모습의 육근(六根) 육식(六識)의 모양이로구나.

애당초 태어날 때부터 세상을 향한 우리의 촉수는 꼬여 있으니

어찌 세상살이가 편할 수 있을까.

원망일랑 말아라. 세상 탓 하지 말아라.

누가 그렇게 꼬아놨겠는가,

세세생생 윤회하며 스스로 지어놓은 업(業)의 타래일세.

어찌 있는 그대로의 세상을 받아들일 수 있을까.

그러니 인생사 고해의 바다 헤어날 길이 없네.

한쪽 벽에 흙 담장 위 호박 열리듯 매달려 있는 해골을

무슨 연고로 새겨 넣었는가.

육체란 시간이 지나면 사그라지는 것을

길어야 백년도 안 되는 시간,

육근(六根) 육식(六識)을 통해 육경(六景)을 아우르는 짧은 시간.

허무하고 허무해라.

그러나 허무하고 허무한 육신이 징검다리 되어

억겁으로 가는 시간의 문을 열 수 있다고 하네.

찰나의 시간 끝에는 영원으로 가는 문고리가 달려있다고 하네.

곡괭이질은 계속 되는구나.

나무아미타불 쿵!

나무아미타불 쿵!

굴속에 굴이 뚫리니 어둠이 밀려가고 없던 세상 얼굴을 내민다.

아뢰야식에 닿아있는 뿌리들이 어지럽구나.

진리의 자리, 공(空)의 자리, 바탕 자리는 공적(空寂)하고 영지(靈知)한데

현상계의 드러남은 왜 이다지도 어지러운가.

안, 이, 비, 설, 신, 의. 이 촉수들을 거둬들일 방법이 없네.

조각칼을 잡은 손은 저 깊은 무의식에 닿아있어

스스로 무엇을 만들고 있는지 알 수 없어도 숨 가쁘게 움직이고 있는데

육시의 참형을 받은 몸둥이 하나 덩그러니 떠올랐다.

그렇지, 그렇고말고.

사지 잘라버리고 머리도 잘라버려 애오라지 몸둥이로만 남아 알아차려 보자.

감각의 촉수들도 사라지고 분별심도 사라져 모든 생각 감정이 멈추니

무엇이 남아있던가.

텅 빈 그 자리가 돌아갈 자리이지만 아직은 아니구나.

굴속의 굴, 또 그 굴속의 굴

저만큼 파 들어가 오롯한 형상 하나 새겨져 있는데

가부좌를 틀고 앉아있던 자리

주인공은 떠나가고 그림자로만 남아있네.

누가 앉아있던 자리인가.

앉아있던 이의 그림자엔 아무런 기억의 흔적이 없지만
그림자 위에 오롯하게 남아있는 진리의 자리
둥글게 태양처럼 떠올라 있구나.
앉아있던 이는 저 진리의 자리로 들어간 것일까

첫째 굴을 뚫고 나니 어깨짓이 생겼네.
몇 개월의 시간이 흘렀는가
반복되는 곡괭이질 덕분에 어깨 위에 춤사위가 얹어졌는지
앉아서 쉴 때도 어깨가 들썩이다
숨 쉬듯이 들썩인다.
땅을 파는 곡괭이질이 나를 찾아가는 여행길임을
그 누가 알았겠는가.
내가 무엇이며 나는 누구인지를 모른 채 살아온 세월
이제야 곡괭이와 더불어 대자유인이었던 나를 찾아가네.
여보시오, 벗님네들.
내 말 좀 들어보소.
이 몸 태어나 홀어미 더불어 살아온 시절
천방지축 갈피를 잡지 못하고
꼬여진 육근(六根)에 끄달려
홀어미 멍든 가슴을 후벼파며 살아왔소.
남들처럼 담담히 순응하며 살라는 것을
학교 갈 길, 산으로 들로 발길 돌려
보이지 않는 파랑새 잡는다며 무릎 까이고 가시에 찔려
못볼 꼴 보이며 어미 가슴 후벼 파며 어린 시절 살아왔소.
청년되어 철이 들 때도 되었건만

자기 인생 실험한다고 목숨 걸고 월남전쟁 판 뛰어들어

다시 한번 홀어미 가슴에 대못을 박아 놓았소.

뒤늦게 대학을 다니며 예술가의 길을 가며 진리를 찾겠다더니

세상 사람 보기에 어엿한 예술가가 되었는데

그 길도 아니라며 방황을 하면서 온갖 잡질 서슴치 않았으니

늙은 홀어미 가슴 새까맣게 타버리게 했소.

쳐 죽여도 시원치 않을 방황하는 이 불쌍한 영혼

나이가 한참 들어서야 제정신을 차리는데

참 진리가 있는 곳을 눈치챘다며 동분서주, 이책 저책 뒤적뒤적

이 종교 저 종교 기웃기웃.

또다시 갈피 잡지 못하고 정신적으로 방황하다가

나이 들고 힘 빠지고 백발이 성성해지자

아이쿠 큰일 났다 서두르며

인생 조용히 마무리 하겠다고 찾아온 것이

남도땅 끝자락 사자산 기슭 참새미 터에 둥지 틀고 앉았네요.

텃밭 가꾸고 과일나무 심고 계절따라 화초 심고

무릉도원이 따로 있나 싶게 꿈같은 몇 년 잘 살았는데

어느 날 문득 거울을 보다가 초라한 늙은이 하나 마주치자

제 분수도 모르고 아직도 천방지축 시간이 얼마나 남았더냐!

정신이 번쩍 들었소.

작심을 하고 틀어 앉아 내면으로 파고들어 근원의 자리를 알고 죽어야지

토굴 하나 만들어 앉을 자리 만들려고

곡괭이자루 들었네요.

그렇게 앉을자리 하나 만들려다 느닷없는 흙 향기에 취해

저 심연의 깊은 곳에 숨듯이 웅크리고 있던 순정의 아뢰야식 한 자락이

깨어나 내 의식을 타고 올라왔소.

그래서 이렇게 곡괭이질을 해보는 거요.

순정의 아뢰야식 한 가닥이 가는 대로 따라가 보는 거요.

첫째굴이 끝났으니 심호흡을 한번 해보자.

들이 쉬고 내 쉬고,

들숨 날숨,

한 호흡 간에 세상이 들썩인다.

한 숨결 속에 우주가 더불어 숨을 쉰다.

삼라만상 모두가 한 숨결 속에 숨을 쉬는데

삼천 대천 세계가 한 호흡 간에 더불어 돌아가는데

분별일랑 하지 마소. 망상일랑 거두시오.

어쨌거나 곡괭이질은 계속된다.

두 번째 굴을 뚫는데 향기로운 흙 향기는 어디로 가고

난데없는 바위돌이 튀어나오네.

어깨춤 들썩이며 신나 하던 곡괭이질

멈칫 멈칫 용을 쓰며 안간힘을 쓰는데

이리 삐끗 저리 삐끗 튀어나온 바위돌이 만만치가 않구나.

뜯어내고 찍어내고 아무리 파내어도

깎아 만들 흙은 안 나오고 모진 돌만 나오는구나.

몇 날 며칠 씨름을 하다가 문득 드는 생각이

시작된 곡괭이질이 애당초 내 욕심으로 시작된 것이 아닌데

무슨 연유가 있겠구나.

저 깊은 아뢰야식 끝자락에서 무어라 보내는 소식이 있나보다.

곡괭이질 멈추고 심호흡 한번 하고 조용히 머물러보자.

태어나 칠십 평생 살아온 내 모습이 무엇이던가.

지금 이 순간 곡괭이 들고 바위돌 찍어내며 안간힘 쓰는 나는 무엇이던가.

무한한 우주 속 지구라는 작은 별 위 어느 한 귀퉁이에서

가쁜 숨 몰아쉬며 있음을 소리치는 나는 무슨 의미이던가.

지금 여기 이 자리에서 유아독존(唯我獨尊)으로 있음은 분명한데……

그렇구나, 이 자리가 그 자리이구나.

애써 뜯어낸 자리, 거친 바위를 드러낸 자리,

한 평 남짓 앉아 있을만한 자리가 뚫렸으니 누군가가 앉을 만하구나.

이 굴은 더 이상 뚫는 것을 멈추고 머물러 있으라 하니

나는 곡괭이를 내려놓고 바로 그 자리에 조용히 앉아본다.

석가모니불,

석가모니불,

시아본사(是我本師) 석가모니불.

인류를 무명(無明)으로부터 벗어나게 하려고 태어나신 석가모니불.

이 자리에 그를 모셔 앉게 하고 거울삼아 바라보세.

세상 이치는 참으로 오묘하게도 돌아가는구나.

여러해 전 만들어놓은 석가모니상을 오늘 이렇게 모셔놓고 보니

더도 아니고 덜도 아니게 꼭 맞는 공간일세.

눈으로 보고

귀로 듣고

코로 냄새 맡고

혀로 맛보고

손으로 만져보며

생각을 굴려보니

이것이 나의 전부로구나.

이것이 만들어낸 기억들이 나의 전부로구나.

그 외에 다른 내가 있던가. 이 세계를 벗어난 내가 있던가.

아무리 둘러봐도 그런 나는 보이지 않네.

오늘 모셔놓은 석가모니불, 나를 바로 보라고 미소를 짓는구나.

둘째 굴을 뚫어놓고 석가모니 가피 입어 한껏 고무되니

한바탕 춤을 추어 본다.

오온(五蘊)이 춤을 춘다.

몸뚱이가 깨어나 기지개를 켜니

감각의 문이 열려 세상을 받아들이는구나.

감각의 문턱을 넘으니 상념의 파도는 일렁이고

일렁이는 파도는 바람을 일으키고

한바탕 휘돌아 되돌아오는 바람

온갖 씨앗을 한 움큼 챙겨 쥐고 돌아왔구나.

언제 어디에 씨앗을 뿌려 무슨 싹을 틔우려 하는가.

어여쁜 꽃으로만 피어라.

향기로운 꽃으로만 피어라.

애타게 활갯짓을 하며 춤을 추는데

그 춤사위가 뜻대로 추어지지를 않아

이리 삐끗 저리 삐끗 술주정하듯 비틀거리네.

곡괭이 자루 다시 움켜잡고

세 번째 굴을 뚫으려고 흙벽을 내려치니

오온(五蘊)이 성고(盛苦)하여 온몸이 진동을 한다.

겉흙을 걷어내고 속흙이 드러나니

시루떡처럼 켜켜이 겹쳐 문양을 이루고 있는데,

그 어느 세월에 홍수가 있었던가, 토사가 있었던가.

이리 접치고 저리 겹쳐 다져지고 다져졌네.

아무도 기억 못하는 기나긴 세월의 흔적

곡괭이 날 끝에서 드러나니 억겁의 시간이 찰나의 시간이로구나.

굴이 뚫려 공간이 커지면 커질수록 흙이 쌓이니

한 수레 두 수레 두 발걸음도 바쁘다.

한 삽 두 삽 흙을 퍼 담아 지난 여름 장마에 파인 마당 메꿔놓고

두 발 쿵쿵 굴려 다져본다.

지난 세월 때로는 장마비처럼 가슴 깊이 골을 파낸 시간들

네 번째 굴을 뚫기 위해 앉을자리만 파놓고

조용히 앉아 눈을 감았네.

수 많은 구도자들이 그렇게 앉아

자신을 찾기 위해 깊은 생각에 빠져있었지.

나는 누구인가,

나는 무엇인가,

내가 있다는 것은 무슨 의미인가.

어느 수행자가 붓다에게 물었네.

죽은 후에 영혼이 있습니까?

영혼이 있다면 그 영혼은 영원합니까?

붓다는 묵묵부답 입을 다물었네.

그런 질문으로는 어떤 대답을 해도 진실을 이해할 수 없기에

붓다는 입을 다물었지.

있다, 없다를 넘어선 세계

상대 개념을 넘어선 세계를 이해하기 위한

각성된 의식이 필요하다네.

집착의 에너지가 있는 속에선 진리를 볼 수 없다네.

한 구도자가 실존을 이해하기 위해

시체 앞에 자리를 잡고 앉아 백골관(白骨觀)을 하고 있구나.

지(地), 수(水), 화(火), 풍(風) 사대(四大)로 뭉쳐진 덩어리

잠시 인연 따라 모여진 몸뚱아리.

어떻게 변하는가 바라보네.

생각 감정 궁글리며 희(喜) 노(怒) 애(愛) 락(樂) 몸짓

언제였던가

세상만사 더불어 춤을 추며 존재함을 소리치던

그 목소리 어디로 사라졌나.

살은 부풀어 올라 짓물러지고 온갖 벌레 모여들어 잔치를 벌이니

울고 웃고 그 얼굴이 한순간에 무너지네.

살은 흩어져 땅으로 돌아가고

생명으로 흐르던 피는 물로 스며들고

따스하던 온기는 불로 돌아가고

들숨 날숨 숨소리 바람으로 돌아가니

하얀 백골만 남아 태양 아래 눈부시구나.

허무하고 허무해라.

두 손 움켜쥐고 태어날 때 이런 날이 있을 줄 꿈엔들 생각했을까.

한 밤 두 밤 세월이 영원할 것만 같더니

지나간 세월 돌아보니 하룻밤의 꿈이었네.

조각칼이 움직여 해골을 새겨 놓는다.

한 개, 두 개, 새겨가다 보니 해골 무더기 납골당이 되었구나.

이쯤이면 육신의 무상함을 바로보아

헛된 욕망 내려놓고 근원의 자리 궁금증이 생기려나.

몇 개의 감실을 뚫어 촛불을 밝혀보자.

무명(無明)에 가려 한치 앞도 바로 못 보는 인간살이

백골을 보고 무상함을 알았다면

촛불 밝히는 이유 알 수 있겠지만 하룻밤 자고나면 또 깜깜이라.

그러니 촛불을 밝혀야 하네.

매일 아침 기도하듯 성찰의 촛불을 밝혀야 하네.

잠시 곡괭이질 멈추고 깎던 손길 거두고

파낸 굴속 둘러 본다.

흙으로만 채워졌던 세계, 어둠조차 머물 틈이 없던 세계,

있으나 없었던 세계, 곡괭이질 칼질 속에 방 한 칸의 공간이 생겨

백골관(白骨觀) 부정관(不淨觀) 무상관(無常觀) 바라보는 자리.

집착의 마음, 갈애(渴愛)의 마음 내려놓으니

감실 속에 밝혀놓은 촛불처럼 무명 속에 한줄기 빛살이 보이네.

이쯤에서 허리 펴고 큰 숨 한번 몰아쉬고

뚫고 온 굴속을 돌아보니 삼 년이 흘렀구나.

내가 뚫고 들어가는 곳은 깊고 깊은 땅 속인데

나는 두껍고 두꺼운 업(業)의 굴레를 헤집고

고치를 뚫고 기어나와 날개짓을 하려는 나비처럼

하늘을 바라보네.

겹겹이 걸쳐 입은 옷

칠십여 평생 살아오며 어줍잖은 이념으로 물들이고 분별 망상으로 물들여

넝마처럼 걸쳐 입은 옷

곡괭이질 속에 한 겹 벗겨지고 두 겹 벗겨지니

어느새 알몸이 드러난다.

온몸에 땀이 흐르고 흙가루 범벅되어

번들번들 울퉁불퉁 꿈틀대는 근육이 허물 벗기 위해 용트림을 한다.

다섯 번째 흙 벽 앞에 서서 새삼 곡괭이 들어올려 날을 들여다보니

닳기도 많이 닳아 더 쓸 수가 없게 됐구나.

쉬지 않고 삼 년을 뚫어 네 할 일은 다 했으니

언제 끝날지 알 수 없는 몸짓에 새 날을 갈아 끼워 번쩍 들어 본다.

무엇을 드러낼 것인가.

수없는 생 속에서 켜켜이 쌓여진 온갖 업장의 두께들

벗겨내고 벗겨낸들 얼마나 벗겨낼까.

이생에 드러난 모습 그 모양새나 살펴보자.

켜켜이 입혀진 업장의 두께 두껍기도 하다마는

뜨거운 태양 아래 한 겹 두 겹 옷을 벗어 알몸을 드러내듯

세세생생 업장의 두꺼운 옷 벗겨내니

감춰진 내 모습 겁먹은 동물처럼 웅크리고 있었구나.

내 생각과 다른 세상 바라보며 분노하고 좌절하며

겨울잠 자는 동물처럼 웅크리고 있었구나.

탓하고 원망하고 질투하고 저주하니

독화살 내게로 돌아오는 줄 모르는 어리석음이라.

들숨 날숨 곡괭이질 속에

내 탓이오 내 탓이오 모든 업보 내 탓이로다.

이제야 눈이 뜨여 내 탓임이 보이니

그 모습 또한 새겨보자.

이리 깎고 저리 깎아 제 모습 흉한 줄 알아 정신 한번 차려 보자.

삼천 대천 세계 중생 없이 부처 있을까.

중생 속에 부처 있으니 흉측한 내 모습 속에 부처 씨알 있으려나.

썩은 진토에 뿌리 내려 연꽃이 피어나니

삼라만상 드러난 세계, 존재하는 법칙 진공묘유(眞空妙有)로구나.

이 굴은 뚫다보니 두 길 깊이나 파였는데

쌓여진 흙이 많아 부지런히 퍼날라 무너진 골을 메꿔보자.

한 삽 두 삽 수레에 담아 굴 밖으로 나오니 눈부시고 눈부셔라.

한 수레 두 수레 어둠을 담아 들어내어

눈부시고 눈부신 햇살 아래 어둠을 쏟아 본다.

수레 안에 가득 담은 굴속의 어둠이 굴 밖을 나오니 빛살만 한 수레

싣고 나온 어둠은 온데간데없고 빛살만 한 수레.

내 몸 안에 똬리 틀고 있는 축생 같은 모습, 아귀 같은 모습

실어내고 실어내니 앉을자리 생기네.

다시 한번 들숨 날숨 호흡 가다듬으며 가부좌를 틀고 앉아 본다.

서 만큼을 바라보니 내 자리 흉내내듯 누구 하니 앉아있는데

그 모습이 아름답구나.

반가부좌로 앉아 왼 손은 올린 다리 부여잡고

오른 손은 살며시 턱을 괴고 있으니

오온(五蘊)작용 멈추고 깊은 명상에 잠겨 있네.

내 의식 깊은 곳에 혼불 하나 밝혀놓고

우주 의식으로 확장되어 나를 찾아 떠나보자.

뇌 모양을 만들어 촛불 하나 밝혀놓고 이리 보고 저리 보니

그 모양새 신기하고 새롭구나.

우리가 사는 현상계 물질로 이루어졌지만

물질이 가지고 있는 오묘한 작동원리 근원의 자리 드러낸다.

생각 감정 멈추고 육입처(六入處) 닫아걸어 잠가 놓고

조용히 머물러보자

온갖 잡념 망상 뒤죽박죽 떠올라도 나 몰라라 내버려두고

들숨날숨, 날숨들숨 숨쉬기만 집중하면

의식은 확장되어 아뢰야식 깊은 곳에 한 자락 끝에 닿아

신비한 소식으로 소곤소곤 들려오니

아하, 그렇구나! 그랬었구나!

새 세상에 눈을 뜨니 우주 소식 들려온다. 하늘 소식 들려온다.

하늘 소식 들어 밝아진 눈으로 분별없이 세상을 바라보니

그대로가 완벽하고 그대로가 진리로다.

들은 소식 지혜 삼아 걸림 없이 살아보면 육도윤회 벗어나네.

하늘 소식 듣는 인연 맹구우목(盲龜遇木)이라

눈먼 거북 망망대해 떠돌다가 나무토막 하나 만나는 인연이라.

한평생을 살아오며 온갖 번뇌 망상 끌어안고

천년만년 살 것처럼 주야장천(晝夜長川) 헤매면서

오욕락((五慾樂)에 빠져 살다

문득 정신 차려 바라보니 백발은 성성하고 얼굴 주름 골이 깊다.

조각칼을 집어 들고 흙 향기에 흠뻑 취해 그 얼굴 새겨 본다.

이 얼굴을 새겨놓고 바라보니 얼굴이라 할 수 없고

탐진치(貪瞋癡) 삼독심(三毒心)이 버무려져 흉하기가 그지없네.

흉한 얼굴 맞은편에 연꽃 한 송이 새겨놓고

이 얼굴이 본래 연꽃 같은 얼굴인데

어쩌다가 제 얼굴 잃어버리고 두억시니 모습 되었는가.

산다는 것은 어울림이고

산다는 것은 관계고

산다는 것은 상대가 있는 것인데

그 삶이 부담스럽다고 남도 땅 끝자락에 삶의 터를 잡았는데

몇 년 지나지도 않아

어울림이 그립고

관계를 맺고 싶고

상대가 필요한 것 같아

소주잔 기울이며 산 너머를 바라봤었네.

무슨 삶을 바랐기에 미련 없이 훌훌 털고 바람같이 왔던가.

내가 무엇인지 내가 누구인지 제 진짜 모습 찾겠다고

남은 인생 걸고 스스로 다짐했는데

마구니가 의식을 비집고 들어와 속삭이고 있구나.

있는지도 몰랐던 의식 밑바닥 한구석에 웅크리고 있던 마구니

그 정체를 알고 있기에

번쩍 정신을 차려 곡괭이 자루 다잡고 조각칼을 집어 든다.

내 삶은 여기 있네.

지금 여기, 내 삶은 여기 있네.

나무아미타불 쿵!

나무아미타불 쿵!

한껏 기분을 돋구어 곡괭이질을 한다.

새로 드러난 흙벽 위에 조각칼이 춤을 춘다.

원초의 흙 향기 삼매에 빠져 조각칼이 춤을 춘다.

오온의 뿌리에 얽혀있는 의식 세계

그 위에 감실 하나 뚫어놓고

촛불 하나 켜놓는다. 지혜의 촛불 하나 켜 놓는다.

여섯 번째 굴은 이렇게 뚫리는구나.

근원의 자리에 닿아있는 뿌리 뭉치

이리 얽히고 저리 얽히며 터널을 만들어 놓았네.

얽히고 얽힌 뿌리 따라가다 보면

나의 본래면목(本來面目) 볼 수 있으려나.

생각으론 알 수 없는 세계, 뿌리 사이사이 달려있는 세계

무슨 세계가 있으려나.

들숨 날숨 호흡 간에 생각 감정 멈추고

분별심을 내려놓고 있는 그대로 바라보면

본래 모습 나타나서 대 자유인의 길을 보여준다 하는데

분별 망상 마구니가 내 오온(五蘊) 속에 똬리 틀고 앉아

떠날 줄을 모르네.

두껍고 두꺼운 업장 어떻게 벗겨낼까

질기고 질긴 업장 어떻게 끊어낼까.

뻗혀있는 뿌리 따라 더듬더듬 굴속으로 들어가니

사람 형상 하나 보이는데

그 모습 괴이하고 흉측하다.

가부좌로 틀어 앉고 배꼽 아래 두 손 얹고

앉은 모습은 구도자(求道者)로구나.

고행하는 구도자 모습이로구나.

일그러진 얼굴이며 뒤틀어진 몸

사지는 메말라 죽은 나뭇가지 붙어 있듯

볼썽 사나운 모습으로 무얼 말하려 하는가.

이 몸이 태어나 칠십여 년을 살아오면서

살아가는 이유를 알고자 무던히도 애를 썼네.

때로는 답을 찾은 듯 의기양양 사는 맛도 있었는데

세월이 지나면 그것도 아니어서

이리 기웃 저리 기웃 헤메기도 했었지.

남은 시간 많지 않아

산기슭에 터 잡고 이렇게 앉아있네.

앉은 자리 뒤에 있는 덩어리 다섯 개, 둥글게 엮어있으니

오온(五蘊)의 모습 보여주고 있구나.

산다는 것이 오온의 작용이라

그 작용 속에 돌아가는 희노애락

생명에너지 되어 돌아가는데

그것이 전부인 양 온갖 몸짓 춤을 추지만

돌아가면 돌아갈수록 고통의 찌끼기만 쌓여가네.

저렇게 일그러지고 뒤틀린 몸뚱어리 왜 그런 줄 알겠구나.

보기 싫고 흉측하지만 그 모습이 내 모습이라

그 모습 끌어안고 가부좌 틀고 앉아 있으니

흉측한 몸뚱어리 징검다리 되어 반야(般若)의 지혜 얻으려나.

들숨 날숨 호흡을 가다듬어 보자.

들어오고 나가는 숨결 속에 생명의 신비 감춰져 있으니

찰나 간의 숨소리도 귀 기울여 들어보자.

고행상(苦行像) 둘러싸고 여섯 개의 굴은 무슨 연고로 뚫려 있나.

굴속의 굴 뚫어 놓고 무슨 얘기 하려는가.

궁극의 지혜를 통해 진리의 문을 열려 하면

그 진리의 문을 통해 대자유인이 되기 위해선

실천이 따르는 수행이 있어야만 하는데

보살로서의 수행을 통해 열반에 이르고자 한다면

여섯 가지 바라밀을 수행해야만 한다네.

사랑으로 베풀고

맑고 정의롭게 하늘도리 지킬 줄 알아야 하고

참을 줄 알아 되돌려주어 진정한 예절을 일깨우고

성실로서 바르게 수행하고

지관(止觀)을 통해 의식 깊이 각성되고

비로소 지혜의 문이 열리면

우리는 대자유인이 되어 열반의 길로 들어선다네.

보시의 굴

지계의 굴

인욕의 굴

정진의 굴

선정의 굴

반야의 굴

여섯 개의 굴을 뚫고 그 굴속에 조용히 앉아

바라밀의 여섯 바퀴 굴려가며 지혜의 문으로 다가가세.

열반의 문으로 들어가 보세.

맨 처음 곡괭이 자루잡고 내 몸 하나 앉을자리 만들어

이 몸이 여기 있는 이유 알아보려 했는데

앉은자리가 삼천 대천 세계 넘나들며 어지럽게 하는구나.

하잘 것 없는 초라한 중생 존재 이유나 알고 싶어

앉을자리 만들려 했는데

온 우주가 달려들어 내 앉을자리 차지하고 어리둥절케 하는구나.

티끌 같은 이 몸 앉은자리 시방세계 같은 자리인 줄 몰랐구나.

이 몸이 중심되어 무한 우주 아우르며

나 여기 있네, 나 여기 있네 중얼거릴 줄 몰랐구나.

여섯 개 굴마다 다시 한번 촛불을 밝혀놓고

내 어린 영혼 육바라밀 노래하게 하니

앉은자리가 중심되어 삼천 대천 세계 돌아가는 이유 이제야 알겠네.

이렇게 곡괭이질 더불어 삼천 대천 세계 돌아가는 원리 알만하니

오 년이란 세월 흘렀구나.

하루하루 파낸 흙이 업장처럼 쌓여있다.

이 골 메꾸고 저 골 메꿔 제자리 찾아주니

든 자리와 난 자리 그 자리가 제자리구나.

내가 있을 자리 따로 있을 줄 알고 얼마나 헤메었던가.

내 안에 갖춰져 있는 것 꺼내 볼 줄 몰라 얼마나 더듬거렸던가.

이곳이 제자리라면 있는 자리에서 용 한번 더 써보자.

마지막 뚫을 자리 찾아본다.

아직 듣고 싶은 소식 있어 뚫을 자리 찾아본다.

굴을 뚫는 몸짓 속에 언제나 속삭임이 있었지.

저 심연의 깊은 곳에서 들려오는 소리

지상에서는 들을 수 없는 오묘한 가락으로 때로는 울림으로

그렇게 내 오감으로 다가와

곡괭이질이 춤이 되고 조각칼이 춤사위되어 한바탕 추고나면

어느새 공간이 생겨 없던 세계 보여줬네.

있었으면서도 있는지조차도 몰랐던 근원의 씨알

의식의 세계로 얼굴 내밀고

내 존재함의 비밀을 은밀하게 알려 주었네.

소곤소곤 들려주는 씨알의 소리 속에

내 영혼은 죽음 너머의 소식마저 들어

이 삶의 참된 의미를 깨달아

환희의 춤을 추었네.

곡괭이질 잠시 멈추고 덩실덩실 춤을 추었네.

나무아미타불 쿵!

나무아미타불 쿵!

마지막 몸짓 온 힘을 다해 곡괭이질을 하는데

떨어져 나오는 흙덩이, 흘러내리는 땀방울, 진동하는 흙 향기

함께 어우러져 그럴듯한 형상 또 하나 만들어 내는데.

무슨 모양인지 어디 한번 보자꾸나.

둥근 수레바퀴 열두 고리로 이어져 돌아가는 모양

십이연기(十二緣起)를 얘기하려 하는 모양이구나.

붓다는 우리가 사는 세상 연기로 드러났으니

십이연기 작용 속에 나라고 할만한 것이 없으니 무아(無我)라고 했지만

에고로 뭉쳐있는 중생 어찌 그 진리를 실감할 수나 있을까.

무명(無明)이 있기에

무언가를 의도하고 지향하는 의지력인 행(行)이 있고

이 행을 바탕으로 식별하고 판단하는 마음 작용인 식(識)이 생기니

오온 작용을 일으키는 명색(名色)이 드러난다.

이 명색에는 육입처(六入處)가 있어

육근(六根) 육경(六景)과 육식(六識)의 화합으로 촉(觸)의 작용이 일어나니

괴로움과 즐거움을 느끼는 감수 작용인 수(受)의 경계가 생긴다.

이 감수 작용에 의해 갈애 탐욕의 경계인 애(愛)에 이르러

이 갈애의 집착은 연료가 타오르듯 하니 취(取)의 경계에 이른다,

이렇게 취할 것이 있어 존재할 이유가 생기니 유(有)의 경계로다.

태어날 이유가 생겼으니 다시 생(生)이 있고

고통으로 이어지는 노사(老死)가 있게 되었구나.

이것이 붓다가 깨달은 존재의 구조인데

탐진치(貪瞋癡)로 이루어진 우리는 이 열두단계 작용 속에서 윤회를 하는구나.

고행(苦行)으로는 궁극의 깨달음에 이를 수 없음을 알고

보리수 나무 아래에서 깊은 선정에 들어

십이연기법을 깨달아 나라는 실체가 없음을 알고
생사를 초월해 열반에 들어 윤회를 벗어났는데
우리 같은 삼독심(三毒心)에 물들어 있는 중생
십이연기 속에 내가 없다는 것을 이해할 수나 있으려나.
붓다가 팔정도(八正道)를 얘기하니
십이연기법 깨달을 수 있는 길을 알려주고 있구나.

열두 마디 얽혀 돌아가는 바퀴 안에 여덟 개의 길 새겨 넣는다.
정견(正見)의 에너지
정사유(正思惟)의 에너지
정어(正語)의 에너지
정업(正業)의 에너지
정명(正命)의 에너지
정정진(正精進)의 에너지
정념(正念)의 에너지
정정(正定)의 에너지
이 여덟 개의 지혜로 가는 에너지
육도윤회 벗어나 열반의 길 찾길 바라며 힘주어 새겨 넣는다.
팔정도 에너지 연기의 수레바퀴 안에서 돌아가니
중심 자리에서 지혜의 연꽃 피어난다.
연기로 돌아가는 중생의 세계 지혜의 연꽃 향기로 피어올라
무명에서 벗어나는 길 바로 여기 있네, 알려주는구나.
오온 작용 속에서 갈애에 목말라 하며
쳇바퀴 돌 듯 육도윤회 못 벗어나는 중생에게
지혜의 눈 뜨게 하는구나.

마지막 굴 곡괭이질 거의 끝나가는데,

작은 토굴 하나 만들어 늙은 몸 앉혀놓고

사바세계 살아오느라 지치고 때 묻은 영혼

달래고 각성시켜 작은 지혜의 눈이라도 뜨길 바라며

첫 곡괭이질 시작한 지 어느새 육 년의 세월 흘러갔네.

무심한 곡괭이질 덧없는 몸짓인 줄 알았는데

어느 순간 곡괭이질 호흡 간에 기도가 되어

들숨 날숨 알아차리며 내 의식은 각성되어 갔었네.

나의 뇌 한가운데 각성된 의식 태아처럼 자리 잡고

하루하루 자라는 태아처럼 내 의식은 새로운 태동을 시작했네.

새로 돋아난 오감의 촉수로 살아왔던 세상 다시 더듬어보니

세상은 이미 완성되어 있어 더할 것도 덜할 것도 없다는 걸 알았네.
완성되어 있는 세상 이 몸 더불어 알아차림 하나 챙겨 살아가면
이 중생의 삶 또한 지복의 삶인 것을.

중생이 있으므로 부처가 있으니
삼라만상 모두가 부처의 씨알이라
모든 중생 어울려 살아가는 모습 화엄의 세계로구나.
그 모습 수 백 개의 불상으로 새겨 넣으니
곡괭이질 멈출 때 되어
들숨 날숨 바라보며 본래 있던 자리에 곡괭이 내려놓는다.
있는 자리가 완전하구나.

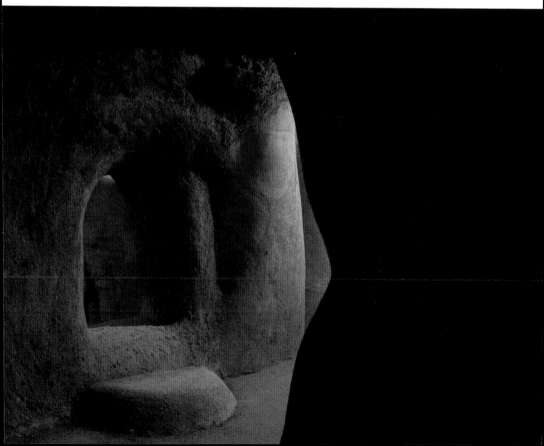

잠적한 조각가의 지하 미술관 '강대철 조각토굴'

윤범모 국립현대미술관 관장

경악! 바로 그 자체다. 거대한 땅굴, 7년간 매일같이 그것도 혼자서 굴을 팠다. 누가 시켜서 한 것도 아니다. 그렇다고 돈벌이로 한 것도 아니다. 굴을 다 파놓고도 자랑은커녕 문을 닫아걸었다. 전남 장흥의 사자산 자락. 평범한 시골이지만 굴은 예사스럽지 않다. 깨달음을 얻기 위한 갖가지의 조형물들이 가득 새겨져 있기 때문이다. 한마디로 거대한 지하 조각 미술관이라 할 수 있다. 면적 약 5백 평 규모에 굴 길이만 합쳐도 약 1백 미터 정도는 될 것 같다. 굴속의 각종 이미지는 부조 중심으로 50가지 정도다. 한 작가의 구도자적 수행공간으로 시작한 특이한 지하 현장이다.

주인공은 조각가 강대철이다. 한때 미술계의 혜성으로 각광을 받았다. 그는 1978년 중앙미술대전에서 〈생명질〉로 대상을 받았다. 고루한 구상조각계에서 신선한 새 바람이었다. 그가 키운 〈K농장의 호박들〉은 호박 가운데를 군화발로 짓이겨 시대상황을 상징하기도 했다. 경기도 이천의 조각공원을 조성하는 데 앞장서기도 했고, 개인전 등 작품 발표도 활발하게 했다. 1998년 그는 페루 리마 국제 조각심포지엄에서 최고작가상을 받기도 했다. 그런 그가 선불교에 빠지기 시작하면서 삭업은 수행으로 바뀌기 시작했다. 아예 수행 목적의 건물도 지어 도반들과 함께

하는 생활을 했다. 그런 결과였는지 해인사 백련암의 성철스님 동상을 만들었고, 이는 산청의 성철스님 기념관 조형물로 귀결되었다(2015). 수행은 미술계를 떠나게 했고, 은둔생활로 이어졌다. 강대철의 잠적, 은둔생활은 작가에게 새로운 길을 열어주었다.

지리산에서 여생을 보내고자 옮긴 살림터가 현재의 사자산 자락 아늑한 곳이다. 이곳에 '차 마시는 방'이라도 하나 만들려고 땅을 팠다. 토질이 특이했다. 압착된 마사토와 황토는 나름 점력이 있고 견고했다. 양질의 흙을 만나는 바람에 높이 5미터의 십여 평 공간을 확보할 수 있었다. '명상의 방'으로 훌륭했다. 하지만 흙벽은 조각가의 삽질을 불러일으켰다. 게다가 성철기념관 일도 끝내 여유가 생겨 본격적으로 굴 파기 삽질을 시작했다. 구불구불, 여기저기, 굴을 팠다. 네 개의 굴을 파는데 만 3년이 흘러갔다. 굴이 깊어지자 파낸 흙 버리기가 중노동으로 다가왔다. 그래도 힘든 줄 모르고 눈만 뜨면 땅굴 파기 작업에 매진했다. 흙 파기 작업 자체를 구도의 방편으로 삼았기 때문에 가능했다. 예술가의 길이나 구도자의 길이나 다르지 않다고 믿었다. 환갑 나이에 새로운 땅을 선택했고, 토굴 파기에 7년을 보내고, 이제 70대 중반의 나이에 이르렀다.

"반복되는 곡괭이질 덕분에 어깨 위에 춤사위가 얹어졌는지 앉아서 쉴 때도 어깨가 들썩인다. 신명난 이가 흥에 겨워하듯 들썩인다. 땅을 파는 곡괭이질이 나를 찾아가는 여행길임을 그 누가 알았겠는가. 내가 무엇이며 나는 누구인지를 모른 채 살아온 세월, 이제야 곡괭이와 더불어 대자유인이었던 나를 찾아가네." 작가는 혼자서 이런 노래를 불렀다.

제일 먼저 만나는 공간은 '예수 재림' 그러니까 미륵과 같은 모습이다. 벽면과 바닥의 관 속에 누운 성상은 제도권 속에 갇힌 현실 풍자이기도 하다. 첫 번째 굴은 오온(五蘊)을 염두에 두고 굵은 뿌리 형태 위에 뇌의 형상과 해골을 조각했다. 뿌리는 생명의 근원이다. '나'의 실체를 찾

아가는 실마리로서의 모습이다. 두 번째 굴은 석가모니불상을 조성했고,
세 번째 굴은 오온 작용을 통해 이루어지는 의식의 실체를 표현했다. 네
번째 굴은 무상관(無常觀)으로 백골을 선택하여 생사일여의 자각을 담았
다. 이어 불교의 유식론의 근원을 염두에 두고 아뢰야식을 표현하고자
했다. 무의식의 세계를 의미한다. 거대한 뿌리 형상 곁에 경계의 대상으
로 파충류의 모습을 넣었다. 화를 잘 내고 다투기 좋아하는 동물은 의외
로 악어나 도마뱀 같은 파충류라 한 동물학자의 연구를 반영했다. 여섯
번째 굴은 길이만 해도 20미터에 이르렀다. 여기에 고행상을 조성했다.
나무 뿌리 다발은 뇌 신경망과 같고 연기(緣起)의 어떤 구조와도 같다.
관계 속에서 존재하는 삶. 일곱 번째 굴은 법륜을 비롯 뿌리 형태와 뇌의
구조를 새겼다. 좌뇌와 우뇌 가운데에 태아를 새겨 넣었다. 한마디로 '강
대철 조각토굴'은 한 작가의 창의력을 바탕으로, 그것도 깨달음으로 가
는 수행의 방편으로 조성한 특이한 공간이다. 대중적 호기심의 측면으로
만 보아도 놀라움, 바로 그 자체일 수밖에 없다. 미술계를 떠난 지 20년
이후의 성과라 할 수 있다.

애초 치밀한 계획 아래 작업을 시작했다면 이루어내지 못했을 것이
다. 노동량을 계산했다면 더욱 불가능했을 것이다. 흙은 계속 삽질을 요
구했고, 벽면은 갖가지의 조형물을 허용했다. 그래서 세월 가는 줄도 모
르고 어두운 땅굴에서 외로운 작업을 수행해 낼 수 있었다. 위로가 되었
다면 벽면 위의 감실에 켜놓은 촛불이리라. 깜깜한 땅굴에서 뭔가 꿈틀
거리고 있는 형상들. 거기에 한 은둔 생활자의 집념과 삶의 단면이 고스
란히 녹아 있다. 한반도 땅끝 자락에서 일군 경이로운 '지하 미술관' 아
니, '깨달음의 선방'이다. 강대철은 '장흥 토굴'을 마무리하고 근래 강화
도 전등사를 위하여 관음상을 제작했고, 곧 점안식을 거행한다. 80년대
'날리던 조각가'의 화려한 변신이라 할까. 잠적한 작가의 조용한 개선이

라 할까. 하지만 강대철의 '지하 미술관'을 공개하는 나의 마음은 가볍지 않다. 세속적 호기심만 자극하는 것 같아서 더욱 그렇다.

해설

자아를 성찰하는 토굴, 노동과 수행의 경계에서

최태만 미술평론가

조각가 강대철

강대철은 한때 소설가이자 문필가로 활동한 조각가이자 명상 수련가이며 또한 농사꾼이다. 1975년 미술대학을 졸업한 그는 이듬해 기독교회관에서 첫 개인전을 열며 조각가의 길을 걷기 시작했다. 1978년 제1회 중앙미술대전에서 생명을 암시하는 유기적 형태가 마치 씨줄과 날줄처럼 교직된 추상조각 〈생명질-종과 횡〉으로 대상을 받았을 뿐만 아니라 같은 해 제27회 대한민국미술전람회에서 문화공보부장관상을 받은 그는 떠오르는 신예 조각가로 승승장구했다. 이런 성공에 힘입은 그는 1979년 '생명질'을 제목으로 한 연작 조각작품으로 미술회관에서 두 번째 개인전을 열며 미술계의 주목을 받았다.

　1982년 고향인 경기도 이천으로 내려간 그는 테라코타 작업에 전념하며 광주민주화운동 당시 억압받은 민중의 고통과 상처를 호박에 찍힌 군화 발자국이나 밧줄로 동여맨 호박의 형태로 표현했다. 작업실 뒤뜰에 심은 호박씨가 발아해 줄기를 뻗어나가며 꽃을 맺고 마침내 호박으로 태어나는 과정을 지켜본 그는 볼품없는 생김새이지만 끈질긴 생명력을 지닌 호박이야말로 자연에 순응하면서도 생명의 동아줄을 놓지 않는 민중의 삶과 닮았다는 사실을 발견했다. 호박에 선명하게 찍힌 군화 발자국은 군사정권의 폭력을 암시하며 호박을 동여맨 노끈은 권위주의 시

134

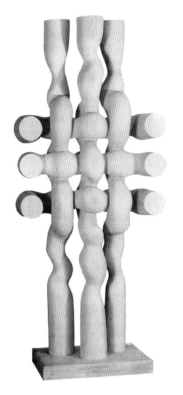

생명, 그리고 만남. 문공부 장관상 수상작. 1978 생명질. 제1회 중앙미술대전 대상. 1978

대의 억압을 상징한다. 결박당하고 상처를 입었으나 성장을 멈추지 않고 세포를 분열하여 기형이나마 생명을 지탱하는 호박을 통해 폭력에 굴복하거나 좌절하지 않고 삶을 꾸리는 민중의 끈질긴 생명력을 은유적으로 표현한 〈K농장의 호박들〉이란 작품은 이렇게 탄생했다.

　　초기의 추상작업으로부터 호박에 이르기까지 시종일관 생명을 작업의 주제로 삼은 것은 전쟁의 상흔을 안고 살아가던 어머니로부터 물려받은 생명의 존엄성에 대한 각성과 농업고등학교에 다니며 터득한 생명의 발아에 대한 원초적 경외심이 크게 작용하였을 것이다. 군부독재의 현실을 비판하는 사회참여적인 작업을 하면서도 생명으로 향한 외경

을 놓지 않았던 그의 관심은 마침내 생명을 예찬하는 방향으로 발전했다. 1980년대 후반부터 발표하기 시작한 커다란 고목의 잘려 나간 밑동에서 자라난 가지로부터 잎을 피우는 〈생명의 나무〉는 죽음을 넘어서는 삶의 견고함을 나타낸 것이었다. 그러다 그의 관심이 '살아있는 모든 것'의 원인에 대한 것으로 집중되면서 작업의 주제도 자연스럽게 초월적이면서 종교적인 방향으로 바뀌었다. 이즈음 그의 인생관에도 변화가 나타났다.

그는 어머니로부터 기독교 신앙을 물려받았다. 교회가 놀이터이자 배움터였던 그에게 기독교가 전파하는 구세주 사상은 현실의 고통을 잊도록 만들었다. 그러나 가치관의 중심을 차지하던 기독교를 비판적으로 되돌아볼 수 있는 시각이 형성될 즈음 그에게 기독교는 더 이상 구원의 복음은 아니었다. 진리의 말씀을 찾아 방황하는 사람들처럼 그도 진짜 예수를 찾아 돌아다니기도 했다. 그런 모색의 시간에 불교가 그의 앞으로 성큼 다가왔다. 대학에 재학 중일 때 대형 불상 조각을 의뢰받은 교수의 조수로서 불상 제작을 도울 때만 하더라도 '거대한 우상' 하나 만드는데 재능을 제공한다고 생각했을 정도로 불교와 불교조각은 그의 삶과 무관했다. 그러나 이 기회가 그를 불교로 이끌었다. 불상의 도상을 조사, 연구하면서 그는 조금씩 지식으로서 불교이론 속으로 빠져들고 있었다. 그러던 중 불교와 본격적인 인연을 맺으면서 작업의 중심도 불교적인 사유를 형상화한 것으로 바뀌었다. 이즈음 그의 작업의 주제는 '오온(五蘊)'이 중심을 차지했다. 기공 명상에 심취한 그는 한마음문화연구원을 설립하고 설봉산 기슭의 살림터 옆에 수행공간을 만들어 뜻을 같이하는 도반들과 명상수련을 하기도 했다.

이렇듯 조각가로서, 문필가로서, 기공 명상 수행자로서 바쁘게 살던 그가 어느 날 모든 것을 버리고 고향을 떠나 남쪽으로 내려갔다. 장흥읍

을 굽어보고 있는 사자산 자락의 한적한 농촌에 있던 암자 터를 본 그는 주저 없이 그 땅을 매입해 그의 말대로라면 '토굴'을 짓고 농사도 지으며 살고 있다. 조각가로서의 삶을 포기했다지만 그는 은둔, 칩거한 것이 아니라 성철스님 탄신 백 주년 사업의 하나로 2011년에 시작하여 2015년 4월 경남 산청 겁외사 입구 성철스님 생가터에 개관한 성철스님기념관의 조각작업에 전념했다. 지리산 천왕봉을 마주한 성철스님기념관은 실크로드 상에서 구도자들이 수행했던 석굴을 모형으로 설계한 한국형 수미산 석굴로도 알려진다. 이 기념관의 중심인 성불문은 아잔타·엘로라 등 석굴을 모티브로 조성한 석굴로서 강대철은 해인사 대적광전에서 설법하던 성철스님의 모습을 대리석으로 재현한 설법상 뿐만 아니라 삼세불인 연등불, 석가모니불, 미륵불을 비롯하여 비로자나불 등의 기념관 내외부를 장엄하는 조각을 제작했다. 기념관이 완성될 즈음 그는 자신의 토굴 앞 개울 근처의 둔덕에 굴을 파기 시작했다. 살림집을 은유적으로 표현한 토굴이 아니라 진짜 토굴을 파기 시작한 것이다.

명상굴, 자아를 내려놓는 장소

마음수련의 방법으로 굴을 파기로 결심한 강대철의 첫 삽질은 황량하고 척박한 땅에 모종을 심던 사람이나 안거를 위해 굴을 팠던 수행자의 마음과 같았을 것이다. 시간이 쌓이면서 그의 삽질이나 곡괭이질은 노동요를 떠올리게 만드는 염불의 힘을 받아 더 깊은 땅속으로 향했다. 칠 년에 걸쳐 뚫은 일곱 개의 굴은 전체 길이만 팔십 미터에서 백 미터에 이를 것으로 추정된다. 대단한 의지와 원력(願力)이 없었다면 개인의 힘으로는 도무지 이룰 수 없는 성과라고 하지 않을 수 없다. 토굴의 출발점은 내부에 원형 회랑을 세우고 그 위에 작은 감실을 만든 후 돔 형식으

姜大喆 테라코타 作品展
KANG DAI CHUL'S TERRACOTTA WORKS
K농장의 호박들

K농장의 호박들. 포스터. 1982

K농장의 호박들. 작품 전시중인 들녘. 1982

로 팔각지붕을 덮은 중앙 홀이다. 조각은 회랑의 오른쪽 벽으로부터 시작한다. 첫 번째 조각은 천장으로부터 뿌리를 내리고 있는 생명체를 연상시키는 형태가 넝쿨처럼 아래로 촉수를 뻗고 있는 장방형의 벽감에서 만날 수 있다. 뇌수 같기도 하고 장기 같기도 한 이 뿌리는 대지의 정기를 땅속으로 전달하는 매개체처럼 보인다. 아래로 뻗은 뿌리는 그의 동굴마다 나타나는 속살이자 땅의 정체를 드러내는 대지의 지문이기도 하다. 그런가 하면 꾸불꾸불하면서 속이 부풀어 오른 이 형태는 각 동굴의 이야기를 실어 나르는 혈관이자 의식의 흐름을 상징한다.

벽감 속에서 먼저 마주치는 것은 오른손을 들어 손바닥을 보이는 예수의 형상이다. 두광을 배경으로 긴 머리에 덥수룩한 수염을 한 예수는 마치 깊은 삼매에 든 듯 눈을 감고 있어서 수행하는 싯다르타 태자이거나 도솔천에서 깊은 사유에 잠긴 채 중생을 제도할 날을 기다리는 미륵보살, 또는 문수보살과 불이법문(不二法門)의 경지를 담론했던 유마힐(維摩詰)을 떠올리게 만들기도 한다. 그러나 서구적인 용모의 이목구비와 의상 등에서 기독교의 전형적인 예수의 도상을 따르고 있으므로 그가 예수임을 파악하기란 어렵지 않다.

강대철은 미륵불을 연상하면서 이 예수상을 만들었다고 한다. 따라서 이 형상은 붓다이자 예수이다. 그런데 예수 아래에는 붓다가 관 속에 누워있다. 신성모독일까, 아니면 도상의 전복일까? 그는 왜 굴이 시작하는 첫 부분에 두 성인을 배치했을까. 예수와 미륵불을 한 공간에 배치한 것은 기독교가 가르치는 구원사상이 실제 모든 살아있는 존재에 대한 축복이나 은총이라기보다 기성종교가 유포하는 허망한 약속에 불과하다는 작가의 깊은 회의로부터 비롯한 까닭이다. 거대한 나무뿌리가 석관을 에워싼 모양을 작가는 인류의 무지가 붓다로서의 예수를 가둬놓고 있음을 상징한다고 한다. 서로 자리를 바꿨지만 결국에는 하나인 '붓다로서

예수' 또는 '예수로서 붓다' 도상은 이천 년 동안 관 속에 안치되었던 예수가 붓다로 재림할 수 있음을 보여주려는 의도를 담고 있다. 종교의 도상에 길들어진 우리의 눈은 이미지와 실재를 동일시한다. 그러나 이미지로서의 예수나 붓다는 숭배의 대상으로서가 아니라 이미지가 걸어놓은 최면을 풀기 위한 장치란 점을 이해하면 이런 오해를 불식시킬 수 있다.

강대철의 첫 번째 굴은 벽감 옆으로 만든 아치형의 입구로 들어가는 것으로부터 시작한다. 굴속으로 들어가면 벽을 따라 용트림하는 줄기가 보인다. 혈관처럼 길고 꾸불꾸불한 이 덩어리는 우리가 비로소 땅굴의 내장 속으로 들어와 있다는 상상을 자극한다. 지층의 흐름을 따라 깎은 듯한 이 뿌리를 내려다보면 마치 똬리를 튼 뱀이 벽을 휘감으며 기묘한 기운을 굴속으로 전달하는 형국이다. 첫째 굴의 구조는 제법 넓은 주굴과 여러 개의 가지굴로 이루어져 있어서 아잔타 석굴의 비하라(Vihāra)를 떠올리게 만든다. 먼저 주굴을 파고 이어서 가지굴을 연결한 이런 구조는 다른 굴에도 거의 같은데 군데군데 명상을 할 수 있는 자리를 마련하고 작은 감실에 촛불을 켜놓은 것을 볼 때 수행자의 안거를 위한 승원이라기보다 언제든지 필요할 때 들어와서 수행하는 명상의 장소라고 볼 수 있다. 정면으로 여섯 가닥의 큰 뿌리가 눈에 들어오며 천장은 연꽃 모양으로 새겨놓았는데 굴로 들어서면 내부의 좌우 입구 위에 새긴 뇌와 해골이 먼저 눈에 들어온다. 주굴에서 오른쪽의 작은 가지굴에는 머리와 사지가 생략된 토르소가 등을 보이며 앉아 있다. 반대쪽의 또 다른 작은 굴의 끝에는 결가부좌를 한 사람의 형상이 속이 텅 빈 채 그림자처럼 앉아 있다. 인간을 음각으로 새긴 실루엣을 감싼 줄기가 부풀어 올라 머리 위로 잔가지를 뻗으며 양각의 구(球)를 떠받치는 형상을 보고 깨달음에 이른 순간 에너지가 둥근 구체로 집중되는 것을 표현한 것은 아닐까 하는 생각이 든다. 음각으로 표현해 속이 텅 빈 형상의 머리 위로 자라며

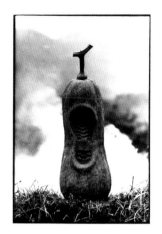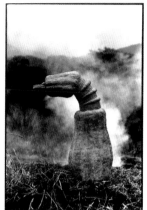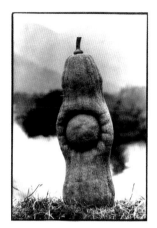

K농장의 호박들. 테라코타. 1982

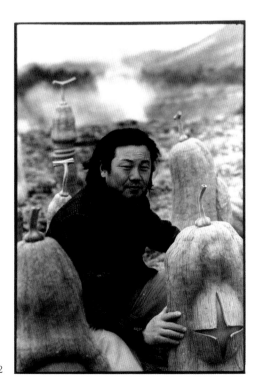

K농장의 호박들. 작품과 함께한 조각가. 1982

뒤엉킨 채 구를 향해 수렴되는 잔가지들이 인간의 온갖 번뇌를 상징한다면 구는 번뇌의 공격을 받고 있지만 필연적으로 승리하는 빛을 상징한다고 볼 수도 있다. 이처럼 그가 굴에 새긴 형상은 불경을 시각적으로 도해한 것이라기보다 그의 생각을 표현한 것이기 때문에 해석 앞에 열려있다.

그런데 그는 왜 이 굴에 뇌와 해골의 형상을 새겼을까. 뇌는 생명을, 해골은 죽음을 상징한다고 할 수 있다. 그렇다면 그는 이 굴을 삶과 죽음의 순환에 대해 관조하는 장소로 만들고자 했을까. 그는 이 굴을 파면서 자신의 존재를 구성하는 정체성의 실체가 무엇인지 표현하고자 했다. 그의 글을 읽어보면 오온을 비롯하여 육식(六識), 아뢰야식(阿賴耶識) 등과 같은 불교 용어가 나온다. 이 용어는 모두 '생각하는 존재'인 인간의 존재론적 특징과 연결된다. 굴을 파면서 그는 굴 전체를 아우르는 주제를 '오온'으로 정했다. 오온은 형태나 색깔을 갖춘 물질(色), 외부로부터 인상을 받아들이는 감수작용(受), 마음으로 생각을 일으키는 표상작용(想), 의지 혹은 형성력(行), 인식 혹은 식별작용(識), 즉 갈애와 집착의 상승에 간여하는 다섯 가지 물질적, 정신적 요소인 집착의 다섯 가지 집합을 일컫는다. 『반야심경』에서 설한 것처럼 오온이 공하다는 것을 가르친 붓다의 깨달음으로부터 시작하는 불교의 심오한 존재론적 성찰은 결국 자아의 문제로 귀결된다.

인간은 감각기관을 통해 자신을 둘러싸고 있는 외부 환경으로부터 끊임없이 엄청난 정보를 받아들인다. 이 기관은 모두 뇌와 연결돼 있고 뇌의 통제를 받으며 몸을 구성한다. 뇌 안에서 일어나는 물리화학적, 전기적 작용이 특정한 개인의 주관적 감정이나 경험을 만든다면 마음은 순전히 뇌에서 일어난 화학작용의 결과라고도 할 수 있다. 마음의 정보는 세포에 유전자 형태로 복제돼 유전한다. 인식은 진화과정 속에서 형

성된 유전자 정보와도 무관할 수 없다. 따라서 마음은 뇌에서 일어난 화학적, 전기적 반응이자 심리적 활동이며, 상속받은 유전정보가 주름처럼 겹쳐진 내면세계일 것이다. 인간이 가진 도덕관념이나 윤리의식, 공동체 정신 등은 사회적 산물이라고도 할 수 있다. 이러한 고도의 지적 능력은 야만적인 상태로는 생존할 수 없다는 사실을 발견한 인간이 유전자를 통해 후손에게 물려준 것이자 자아를 보존하기 위해 사회에 적응한 결과이며 교육과 훈육, 감시와 처벌과 같은 사회적 강제를 통해 형성, 증진된 것이기도 하다.

그렇다면 뇌는 인간의 영혼이나 정신, 또는 마음의 작용이 일어나는 장소일까, 몸과 별도로 존재하는 실체일까. 영혼이나 정신이 인간의 위대한 능력인 창조력의 원천일까. 영혼은 과연 실재인가, 아니면 물리적 현상인가? 불교는 불변의 실체는 없다고 가르친다. 언제든지 변할 수 있는 '나'라는 존재는 오온이 화합하여 이루어진 존재이다. 감각, 지각, 인식, 의식은 고정불변의 나를 구성하는 실체가 아니므로 진실로 나라고 집착할 것도 없다. 이처럼 불교의 혁신성은 아트만, 즉 자아나 영혼이라 불리는 영구적이고 근본적인 실체가 없다고 가르치는 것에 있다. 불교에서는 신체로 보고, 듣고, 냄새 맡고, 맛을 보고 촉각으로 세계를 경험하고 인식하는 것을 각각 안식(眼識), 이식(耳識), 비식(鼻識), 설식(舌識), 신식(身識)이라며 '전오식(前五識)'이라고 규정한다. 이것은 판단, 유추, 비판의 능력이 없으므로 말 그대로 욕망하고 반응하는 신체라고 할 수 있다. 전오식을 통괄하며 감각기관으로부터 수집된 정보를 판별할 수 있는 능력이 여섯 번째인 마음으로 불교에서는 이것을 의식(意識)이라고 한다.

여기에서 강대철이 왜 첫째 굴에서 여섯 갈래로 자라는 줄기를 통해 자신을 지배하는 육식을 상징적으로 표현하고자 했는지 밝혀진다. 결국 강대철이 표현하고자 한 것은 이 감각기관으로 받아들인 것을 자아라고

믿는 경험적 오류에 대한 성찰이라고 할 수 있다. 고정관념이나 선입견, 앎에 대한 편견과 오만, 번뇌의 근원인 탐진치 등으로 오염된 육식으로 인식한 나는 진정한 자아가 아니란 의미이다. 외계가 발신한 신호를 받아들이는 감각기관을 제어하는 것이 두뇌이므로 그는 굴의 입구 위에 뇌를 새겼다. 이 뇌를 둘러싼 잔뿌리에 대해 작가는 컴퓨터의 하드웨어와 같은 존재인 육체가 아뢰야식에 접속돼 있음을 상징한 것이라고 했다.

불교유식학은 의식을 세분하여 육식인 의식(mano-vijñāna), 칠식인 말나식(manas-vijñāna), 팔식인 아뢰야식(ālaya-vijñāna)으로 설명하는데 모두 마음의 영역에 해당한다. 분별식인 말나식은 에고(ego)의 의식에 의하여 좌우되는 아만(我慢)의 마음이자 불안한 감정이나 태도를 의미하며, 아뢰야식은 일체 존재를 성립시키는 근원적인 마음을 일컫는다. 아뢰야식을 팔식으로 확정하여 인간의 몸과 마음을 설명한 무착(無着, Asaṅga)은 아뢰야식을 '일체종자심(一切種子心)'으로 정의했다. 아뢰야식은 말 그대로 '심층 무의식이 거주하는 마음의 창고'라 할 수 있다. 아뢰야식은 말나식에 대해 뿌리와 같은 역할을 하므로 근본식으로도 불린다. 살아생전에 행한 모든 행위와 업은 씨앗이 되어 아뢰야식에 저장된다. 계속 지은 업에 의해 자란 씨가 열매를 맺으며 과보가 되어 다시 나타나는 것을 '아뢰야식연기론'이라고 한다. 아뢰야식에 저장된 씨앗이 인식적 분별작용을 일으키고 집착으로부터 헤어나지 못하게 하므로 아뢰야식도 진정한 자아가 아니라 거울에 비친 허상일 따름이다. 나라고 집착하는 것도 아뢰야식에 저장된 나를 진정한 자아라고 믿는 것에 불과하다.

강대철이 육식을 상장하는 줄기와 그것으로부터 뻗어 나온 신경세포와 같은 잔뿌리, 뇌의 형상을 새기면서 그가 지금까지 믿어왔던 자아는 진실한 자아가 아니라 그것을 자아라고 오해한 결과라고 성찰한 배경에는 그의 특별한 경험이 작용했다. 한참 명상수련을 하던 동안 깊은 염불

선에 들어갔을 때 그는 신체에 나타난 진동과 함께 마침내 관세음보살을 친견하는 '신비체험'까지 했다고 한다. 그는 신체에 나타난 이상한 변화와 몽환을 체험하고 스스로 공부의 경계를 이루었다고 믿었다. 그러나 그 체험이 '스스로 지어서 무의식에 새겨놓은 것들이 집중된 생각에서 나오는 현상이라는 것'을 깨닫고 이 굴과 연결된 가지굴에 새긴 머리와 사지가 없는 토르소를 통해 오온의 굴레에서 벗어나지 못한 자아를 투영하고자 했다. 또한 음각으로 새겨 실체가 없는 그림자 형상은 육식으로 파악한 지이가 진정한 자아라고 믿거나 깨달음에 대한 착각에 사로잡혀 아뢰야식에 저장된 그림자를 자아의 실체라고 집착하는 자아를 상징한 것으로 해석할 수도 있다. 여섯 줄기, 해골 위의 잔뿌리, 뇌, 가부좌를 틀고 명상에 잠겨 있으나 공허한 허상에 불과한 인간의 실루엣, 그리고 토르소에 이르는 이 조각들은 서로 독립된 것이 아니라 유기적으로 연결되며 이 굴을 성찰의 공간으로 만들고 있다. 촛불을 피울 수 있도록 군데군데 감실을 뚫어놓은 이유도 여기에 있다.

죽음을 보고 사색하는 토굴

강대철이 지금까지 조성한 일곱 개의 굴은 모두 가운데 중앙 홀을 출발점으로 각 방향으로 뻗어나가는 구조이기 때문에 서로 연결된 세 번째 굴과 네 번째 굴을 제외하면 다른 굴로 가기 위해 다시 중앙 홀로 나와야 한다. 이것을 평면에 그리면 가운데 중앙 홀을 중심으로 각 굴이 독립된 가지처럼 지하로 뻗어있는 형국일 것이다.

석가모니 불상을 모신 두 번째 굴에 이어 그는 오온 작용을 통해 형성되는 의식의 실체를 풀어보기 위해 세 번째 굴을 팠다. 한 사람이 명상할 수 있을 정도로 땅속을 파내었으나 이 굴에 조각을 새기는 대신 계속

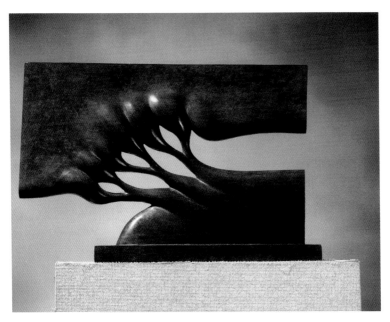

생명(나무로부터) 1. 브론즈, 1990

촛불을 밝힐 수 있는 공간을 조성해 오온 작용에서 일어나는 심신의 작용을 지켜보는 위빠사나(vipassanā) 수행의 장소로 사용하기로 했다. 지질 문제로 세 번째 굴을 완성하지 못하고 중단했으므로 그는 이 굴과 약간 거리를 두고 다시 굴을 파기 시작했다. 다행스럽게도 이 굴은 조각하기 좋은 지질이어서 순조롭게 진행되었다. 네 번째 굴에서는 한쪽 벽의 마구 헝클어져 그로테스크한 분위기를 자아내는 지층의 문양이 이미 형태를 가지고 있다고 생각했기 때문에 그는 왼쪽 벽에 실물 크기의 해골과 뼈들을 켜켜이 쌓아놓은 '죽음의 벽'을 만들었다. 지면으로부터 자라는 줄기를 받침대 삼아 층층이 쌓인 유골들로 가득 채운 벽면은 집단 학살 당한 희생자들이 매장된 땅을 발굴한 현장처럼 보이기도 하고 여러 공동묘지로부터 수습한 인골들을 차곡차곡 쌓아놓은 파리의 카타콤을 떠올리게 만들기도 한다.

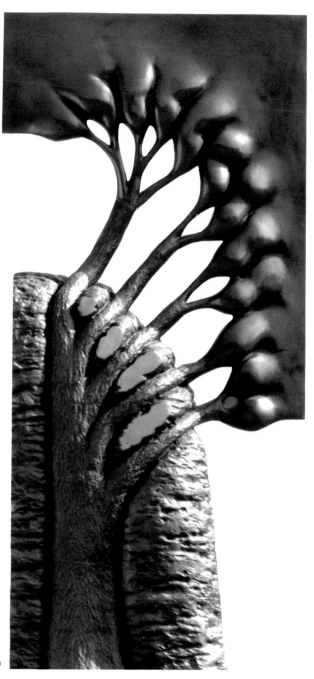

생명(나무로부터) 2. 브론즈. 1990

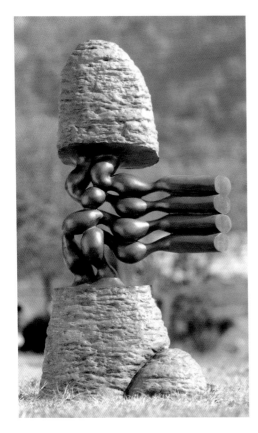

생명질. 브론즈, 1987

　강대철이 네 번째 굴의 벽면에 조각한 해골은 죽음의 고통과 육신이
썩어 뼈만 앙상하게 남은 무덤의 비참함을 표상한다. 이 벽면은 죽음과
주검이 거주하는 명부(冥府)이자 지옥이기도 하다. 지층을 따라 켜켜이
쌓인 수많은 인골은 죽음의 고통과 공포에 대해 생각하도록 이끈다. 죽음
이 바로 저기에 있다. 아니, 내 옆에서 언젠가 나도 죽는다고 속삭인다.

　그렇다면 강대철도 죽음이 나의 삶과 함께 있다는 것을 일깨우는 일
종의 경고로서 이 해골들을 새겼을까. 물론 그런 부분도 있다. 그러나 나
는 이 해골 앞에서 문득 원효를 떠올렸다. 의상과 함께 유학길에 오른 원
효는 폭우를 피해 길 옆의 토굴에 피신했는데 그곳은 해골이 흩어져 있

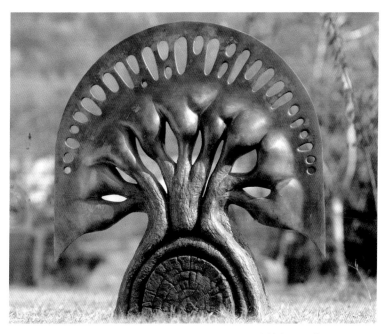

는 옛 무덤이었다. 해골이 뒹구는 토굴에서 원효는 '모든 현상이 마음에 의해 만들어진다(一切唯心造)'는 사실을 깨달았다. 이것보다 해골에 고인 물을 마셨다는 일화는 더 유명하다. 토굴에서 노숙할 때 갈증으로 문득 깬 원효가 무심결에 곁에 있는 고인 물을 마셨는데 이튿날 일어나 해골에 고인 물을 마신 것을 알고 크게 깨달았다고 한다. 입구 벽면을 가득 채운 인골은 언젠가 또는 곧 닥칠 죽음을 기억하라는 경고라기보다 죽음의 공포, 생전의 업으로 혹시 지옥에 떨어지지 않을까 전전긍긍하는 사후세계에 대한 걱정이나 두려움이 마음에 의해 만들어진 것에 불과하다는 원효의 깨달음을 시각적으로 구현한 것이라고 할 수 있다. 그래서 그는 이 굴에 대해 '백골관(白骨觀)'을 수행하는 장소라고 이름 붙였다. 백골관 또한 수행의 한 방편이다. 백골들이 쌓인 벽을 지나 안으로 들어

가면 조용하게 명상 수행할 수 있는 공간이 나온다. 따라서 해골의 벽은 엽기나 공포를 조장하기 위한 연출적 장치가 아니라 오온, 육식, 아뢰야식을 화두로 마음공부를 하기 위한 입구라고 할 수 있다. 강대철이 단순 반복적인 노동에 지친 육신을 일깨우기 위해 노동요처럼 아미타불을 염송한 이유도 굴을 파는 것이 업의 굴레로부터 벗어나 마음의 평화를 얻는 방편으로 여긴 자연스러운 행동이었을 것이다.

불교에서 '본다'는 것은 대상을 눈으로 보고 지각하는 차원을 넘어 공성을 깨닫는 것을 의미한다. 따라서 '생각하는 자아'에 대한 인식조차 고통의 원인이자 무상한 것임을 깨닫는 것이 올바른 관찰이다. 윤회의 직접적이고 근원적인 원인인 분별심을 놓기 위해 위빠사나 수행이든 자신의 내면에 있는 지혜의 빛으로 자신을 비추어 보는 '회광반조(廻光返照)' 수행이든 '바로 보는 것'이 필요하다. 빛과 소리가 차단된 동굴이 명상의 장소로 좋은 이유도 내면의 관찰에 적합하기 때문일 것이다.

네 번째 굴의 '주검의 벽'이 보이는 기둥 위의 벽에서 다섯 개의 해골로부터 마치 머리카락처럼 자라나 꿈틀거리며 동굴벽을 휘감고 있는 오온의 줄기와 다발들은 번뇌의 끈이자 놓아야 할 집착의 굴레이다. 해골을 보며 나의 의식으로 파고드는 두려움은 삶에 대한 집념이 그만큼 강하기 때문일 것이다. 문득 원효가 해골에 고인 물을 마시고 깨달았던 일화를 떠올린다. 갈증이 일으킨 무의식적이고 반사적인 행동은 현실에서의 갈애를 의미한다. 잠에서 깨어나 자신이 마신 물이 해골에 고인 것임을 발견하고 구역질을 했다면 주검은 불결하다는 편견을 지닌 신체가 일으킨 당연한 반응이다. 모든 것이 마음이 일으킨 작용이므로 마음을 다스릴 때 죽음은 불결하거나 무섭고 기피해야 할 것이 아니란 사실도 터득한다. 강대철이 세 번째 굴을 파고 이곳을 위빠사나 명상 수련의 장소로 정한 이유도, 네 번째 굴을 백골관으로 정한 이유도 여기에 있으

리라. 관찰하여 알아차리는 마음공부는 변화무쌍하여 정체를 알 수 없이 산란한 내 마음조차 지우는 수련을 의미한다.

번뇌에 대한 성찰

네 번째 굴을 세 번째 굴과 연결하는 것으로 네 번째 굴을 완성하기까지 꼬박 삼 년이 흘렀다. 기도하는 마음으로, 염불로 신체의 피로를 이겨내며 곡괭이질을 하니 시간은 순식간에 지나갔으나 그는 여기서 멈추지 않고 다섯 번째 굴을 파기 시작했다. 지금까지 판 굴보다 더 깊은 지하로 내려가는 굴을 파면서 삽과 곡괭이로는 팔 수 없는 단단한 지질을 만났으나 그는 오히려 이런 단단한 지질이 조각하기 훨씬 좋다고 위로하며 무의식의 세계에 들어있는 정보들을 느끼는 대로 표현하기 위해 이 굴에 적합한 형태를 찾고자 했다. 다섯 번째 굴에서도 계단 형태로 연결된 육식을 상징하는 뿌리 형상을 딛고 내려가면 벽을 가로지르는 굵은 줄기의 피막을 찢고 나타난 파충류 모양의 조각이 먼저 눈에 들어온다. 그가 만든 조각 중에서 가장 사실적이고 이야기가 풍부한 이 굴은 아래에 무성한 뿌리와 그곳으로부터 탄생하는 알을 받침대 삼아 여러 개의 줄기가 가로로 펼쳐지는 형상인데 그중 한 줄기의 껍질이 터지면서 연잎과 연꽃봉오리, 연밥이 모습을 드러낸다. 그 위의 훨씬 더 벌어진 피막을 찢으며 나타난 것이 파충류이다. 이 형상은 사실적인 형태뿐만 아니라 딱딱한 껍질을 덮은 돌기와 뾰족한 발톱까지 생생하게 표현하여 마치 공룡이나 악어 혹은 도마뱀과 같은 파충류가 살아서 기어 다니는 것처럼 보인다. 파충류 앞의 절개된 줄기 속에는 여러 개의 알이 있고 그중 한 알에서는 새끼가 막 알을 깨고 부화하고 있다.

그가 파충류를 조각한 이유는 이 동물이 가장 화를 잘 내기 때문이라

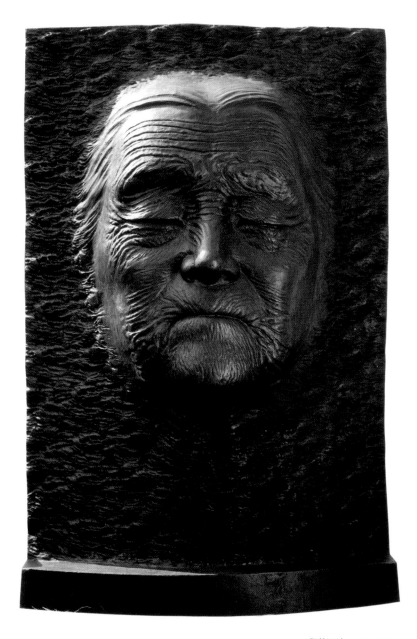

생명(苦像). 브론즈 1987

고 한다. 파충류는 독특한 외모와 특성 때문에 인간에게 오래전부터 혐오스럽고 위험할 뿐만 아니라 아둔하고 게으른 동물로 취급당하고 있다. 환경에 적응하며 독특한 형태와 외모를 지닌 채 살아가는 파충류에게는 아주 억울한 일이 아닐 수 없다. 생명이 살 수 없을 것 같은 사막에 뱀이나 도마뱀이 기어 다닐 수 있는 것은 이 파충류가 외온성 변온동물이기 때문이다. 그런데 상대철이 굳이 파충류를 표현한 것은 내면에 꿈틀거리는 화를 표상하기 위해서이지 그 동물을 업신여겨서거나 혐오하기 때문은 아니디. 그는 내면에서 활동하는 악한 에너지와 선한 에너지를 통해 존재를 성찰하고자 파충류의 형태를 빌려왔을 따름이다. 즉 파충류의 형상은 마음속에 똬리를 틀고 있는 악한 에너지인 화를 다루지 못하는 자신의 성격을 표상한다. 그러므로 파충류는 자신이 극복해야 할 가장 큰 경계를 표현한 것이며, 알을 깨고 나오는 어린 새끼는 화의 씨앗을 상징한다.

성을 내고 분노하는 것은 탐욕이나 어리석음처럼 번뇌의 근원이자 원인의 하나이다. 화는 말과 마음이 만들어내는 번뇌에 해당한다. 그러나 겉으로 드러난 번뇌로서의 화가 아니라 나의 무의식 깊은 곳에 잠재된 번뇌는 화를 내는 것으로 해소할 수 없다. 욕계의 탐·진·치는 악을 생기게 하고 북돋우는 근본인 불선근(不善根)이자 윤회가 시작된 이래 계속 고통 속에서 탄생과 죽음을 반복하는 삼계에 거주할 수밖에 없도록 만드는 삼독(三毒)으로 전오식과 의식의 마음 작용인 육식과도 상응한다. 특히 아뢰야식이 미워하고 성내는 마음 작용과 상응하면 몸과 마음을 매우 괴롭혀서 결국 오역죄(五逆罪) 중 미워하고 성냄(瞋)의 본질적 성질인 미워함(憎)과 성냄(恚)에 상응하는 악업을 범하는 상태에 이른다고 한다. 이것은 현세와 내세에 가장 나쁜 과보를 가져오는 악으로 무간지옥에 떨어질 수도 있다. 그러므로 내 마음의 심층에 잠재하는 화는 다스려야 할 번뇌이다.

번뇌와 같은 추상적인 개념을 시각화하기 위해 알레고리를 동원해야 한다. 강대철에게 파충류는 동물의 형상으로 성냄을 비유한 것이라고 할 수 있으며, 단단한 껍질과 예리한 발톱은 번뇌로서 화의 견고함과 공격성을, 알을 깨고 부화하는 새끼는 화의 씨앗을 상징한다는 것이 드러난다. 강대철은 이 굴의 파충류 형상을 통해 내면에 잠복해있는 화의 성질을 드러내는 일종의 자기고백의 수행을 시도한다. 공격적인 파충류 형상 아래에 연꽃과 꽃봉오리 씨를 맺은 연밥을 새긴 것도 신성과 악마성의 에너지를 동시에 가진 인간의 실상을 시각적으로 보여주려는 의도에서였다. 이 벽 아래의 낮은 입구로 들어가기 위해서는 자연스럽게 머리를 숙여야 하는데 그 작은 방에는 아뢰야식을 상징하는 거대한 뿌리 형상 밑으로 한두 사람이 앉을 수 있는 공간이 있다. 가운데 둥근 좌대를 배경으로 벽에는 다섯 가닥의 뿌리들이 모여 만들어낸 둥근 형태 속에 대뇌의 형상이 새겨져 있다. 그 위의 감실에는 항상 촛불을 밝히고 있어서 이 방 역시 명상 기도를 하는 장소임을 알 수 있다. 뇌를 저장한 둥근 용기에서 마치 뇌파처럼 뻗어나간 잔뿌리가 다섯 개의 덩어리로 수렴되는 것을 볼 때 이 형태는 오온과 오식을 상징한 것이라 할 수 있다. 이 작은 방에서 뿌리는 뇌를 향해 수렴하고 있으나 그 줄기는 지하의 벽을 통해 다른 굴로 계속 연결된다.

이 방의 맞은편으로 10미터 정도의 굴이 뿌리 다발 모양의 흐름을 따라 뚫려 있는데 그 끝자락 작은 방의 움푹 들어간 벽에 다시 뿌리들이 한 곳으로 수렴되는 곳에 반가사유상이 놓여 있다. 연꽃잎으로 장식된 광배를 향해 넘실거리는 뿌리들은 의식이 집중되는 종착지를 상징하는 것일까. 아뢰야식이 마치 꿈틀거리는 에너지처럼 소용돌이치다 반가사유상 앞에서 일시에 멈춘 형국일까. 아니면 깊은 사유에 잠긴 보살상의 에너지가 퍼져나가 다른 방으로 전달되는 상태를 표현한 것일까. 작가는

이 방에 대해 불상을 바라보면서 의식의 흐름을 따라 자신을 성찰하고자 한 의도로 설정한 구도라고 한다.

이 굴의 중간 부분쯤 공간이 하나 더 있는데 오른쪽에는 아뢰야식을 상징하는 큰 뿌리의 다발들이 뻗어 나와 굴 전체를 뒤덮고 있다. 이 다발들이 모인 곳에 또 하나의 형상이 유령 또는 번뇌의 감옥에 갇혀 고통받고 있는 사람의 얼굴처럼 모습을 드러낸다. 얼굴을 뒤덮은 주름은 그를 옥죄는 뿌리들과 일체를 이루며 이 벽의 비극적 성서와 신성을 고조시킨다. 이 공간의 반대편에는 한 송이의 커다란 연꽃이 피어있다. 연꽃은 깨달음을 상징하기 때문에 작가는 고뇌에 찌들어 있는 얼굴이 상징하는 삶을 살 것인가 아니면 반대쪽의 지혜를 바탕으로 깨달음으로 가는 삶을 살 것인가 결정하는 자신의 모습을 표현한 것이라고 한다. 따라서 비참하면서 고뇌에 찬 이 얼굴은 작가의 자소상(自塑像)이지만 번뇌의 수렁에서 허우적거리고 있는 나의 모습일 수도 있다. 어쩌면 깊은 고뇌로 고통받고 있는 얼굴은 강대철이 뚫은 굴의 서사를 시작하는 출발점인지 모른다. 집착과 욕망 속에 살아가는 우리 모두 번뇌로부터 자유로울 수 없다. 그래서 번뇌의 감옥으로부터의 해방이 필요한데 그것은 신의 도움을 받는 구원과는 상관없다. 바로 내가 그 속박의 사슬을 끊어야 하기 때문이다.

그의 굴에 새긴 형상은 생각(의식)이 외현된 것이며, 진정으로 중요한 것은 형상 자체가 아니라 그 속에 담긴 의미임을 알 수 있다. 궁극적으로 고요한 명상과 통찰을 위해 형상은 사라져야 할 그림자라고도 할 수 있다. 그러나 깨달음을 구하기 위해 언어에 의존하듯 형상은 깨달음을 향해 가도록 인도하는 실마리 역할을 한다. 그래서 방편이 필요하다. 방편은 궁극적으로는 참이 아닐지라도 수행자가 깨달음을 얻기 위해 사용하는 수단을 의미한다. 결국 이미지도 방편이다.

웅크린 사람 1, 브론즈, 1984

육바라밀

굴을 판 지 사 년이 지났다. 여섯 번째 굴의 주제는 육바라밀이다. 지금까지 판 굴보다 훨씬 아래의 지하 깊숙한 곳으로 파고 내려간 여섯 번째 땅굴은 그 길이가 무려 20미터에 이른다. 굴로 내려가면서 만나는 것은 우리의 무의식 안에는 겉의 생각으로 미칠 수 없는 많은 경계의 세계가 존재하고 있음을 상징하는 굵고 유기적인 형태의 덩어리들이다. 그래서 조심스럽게 이 굴속으로 걸어 들어가다 보면 대지의 호흡으로 꿈틀거리는 허파 속으로 들어와 있다는 느낌이 들 지경이다. 그런가 하면 긴 굴의 벽을 가득 채우며 안쪽으로 뻗어있는 이 덩어리는 우리의 의식을 실어 나르는 관이자 세계와 자아를 연결하는 전파의 통로이지 않을까 하는 생각도 든다. 마침내 도달한 곳은 제법 넓은 공간으로 가운데 기둥이 있고 그 앞에 피골이 상접하도록 깡마른 고행상이 놓여 있다.

이 고행상은 그가 1990년대 제작한 고통받는 예수의 모습과 상응한

웅크린 사람 2. 브론즈. 1984

다. 가시면류관과 깡마른 육체의 비참함이 성스러운 희생과 겹쳐지는 예수의 형상이 그의 고행상에 이르러 자기학대에 가까운 엄격한 수행으로 대체된 것이다. 따라서 강대철의 고행상은 고행하는 싯다르타 태자를 표현한 것이라기보다 가혹하리만치 자신을 혹독하게 채근하는 작가 자신의 모습이라고 할 수 있다. 그러면 무엇을 위한 고행인가. 오온이 자아가 아니며 아뢰야식에 갇혀있음을 깨닫기 위한 수행이다. 그래서 그는 이 고행상 뒤에 다섯 개의 덩어리가 연결된 원을 마치 광배처럼 배치했다. 이 원은 오온을 상징함과 동시에 인연의 순환을 상징한다. 그런데 이 고행상만큼이나 그것을 둘러싼 구조가 초현실적이라 할 만큼 예사롭지 않다. 고행상은 아뢰야식을 상징하는 거대한 뿌리 기둥을 배경으로 가부좌를 틀고 있는데 이 뿌리로부터 갈라져 나온 다발이 뒤엉켜 좌대로 연결되고 있다. 오온은 공하지만 그것을 깨닫기 위해 신체의 에너지에 의지할 수밖에 없다. 그래서 그는 고통의 에너지로 뭉쳐있는 것일지라도 그

뿌리는 아뢰야식에 닿아있기 때문에 오온의 에너지를 원동력 삼아 수행해야 함을 간과해서는 안된다는 점을 강조하기 위해 이런 특이한 구조의 굴을 만들었던 것이다.

그는 이 고행상을 중심으로 아뢰야식을 상징하는 기둥을 에워싸듯 여섯 개의 굴을 뚫었다. 한 사람씩 앉아 명상이나 기도를 할 수 있는 규모로 만든 이 여섯 굴은 각각 열반에 이르기 위해 실천해야 할 육바라밀의 보시, 지계, 인욕, 정진, 선정, 반야를 상징한다. 여기까지 육 년이 걸렸다.

연기(緣起)

여섯 번째 굴을 완성하자마자 강대철은 지금까지 육 년에 걸쳐 뚫은 굴의 내용을 함축하는 굴이 필요하다는 생각으로 일곱 번째 굴을 팠다. 이굴의 주제는 우리가 살아가는 현상계를 존재케 하는 존재형태와 그 법칙인데 불교에서는 그것을 연기법이라고 한다. 세계와 사물이 인연으로 형성, 소멸한다는 연기법은 세계와 존재가 근본적으로 서로 연결된 것임을 밝히고 있으므로 나는 세계와 분리할 수 없다. 마찬가지로 나의 현재는 과거와 연결된 것이다. 내가 지나왔던 과거 세상의 업이 현재의 나를 만들었으므로 나의 미래는 나의 과거와 현재가 쌓인 결과이다. 연기의 법칙 속에서 모든 존재는 평등하지만 육도윤회에서 볼 수 있는 것처럼 업에 따라 다른 세계에서 태어나기도 한다. 육도의 세계에서 반복되는 윤회는 결국 자업자득의 결과이므로 이 순환의 수레에서 벗어나기 위해 선업을 닦음은 물론 깨달음에 이르는 정진이 필요하다.

강대철의 일곱 번째 굴은 석가모니의 12연기법을 상징하는 열두 개의 마디들이 모여 커다란 수레바퀴 모양을 이루고 있는데 그 수레바퀴 모양 안에 팔정도를 상징하는 모양을 조각으로 새겨놓았다. 바로 석가

모니의 12연기법을 상징하는 형태라 할 수 있다. 팔정도는 생성과 소멸을 반복하는 고통에서 벗어나기 위해 석가모니가 가르친 올바른 수행방법을 일컫는다. 연기를 주제로 한 이 공간을 지나면 10미터 남짓 길이의 굴이 계속 연결되는데 그 중간쯤에 큼직한 뇌의 형상이 새겨져 있다. 그런데 다른 굴의 뇌와 비교하면 이 뇌에는 좌뇌와 우뇌 중간 부분에 태아의 모습이 나타나고 있다는 점이다. 태아의 형상은 육도윤회를 거듭하는 존재토시가 아니라 번뇌의 고통에서 벗어난 새로운 탄생을 의미한다.

이렇게 육 년 동안 강대철은 자신을 구성하고 있는 것은 실체가 아니라 아집이 만들어낸 허상이란 것을 반성하며 구도자의 자세로 매일매일 노동에 헌신하며 그것을 수행의 방편 삼아 굴을 파고 주요 부위마다 조각을 새겨왔다. 그 육 년에 굳이 의미를 부여한다면 출가한 싯다르타가 고행을 한 육 년에 필적하는 기간에 해당한다. 자아를 탐구하는 절실한 기도로 만들어온 굴이 현재로서는 여기까지이지만 끝이라고 생각하지 않는다. 비록 나이 든 신체가 지금과 같은 작업을 계속하기에 힘에 부칠지언정 원력이 미치는 한 그는 또 새로운 굴을 파는데 전념할지 모른다. 그가 지금까지 일념으로 판 굴을 회고할 때, 중앙 홀로부터 뻗어나가는 이 굴이 혹시 그가 땅속에 그리고자 한 만다라는 아닐까 생각한다.

불교의 우주관은 천상계가 욕계(欲界), 색계(色界), 무색계(無色界)로 이루어져 있다고 말한다. 욕계는 아직 욕망의 찌꺼기가 남아있는, 말 그대로 중생들이 사는 세계이다. 온갖 욕망의 유혹에 노출된 욕계에서의 삶에 따라 지옥, 아귀, 축생, 아수라의 세계로 떨어질 수도 있고, 인간으로 환생하거나 천계로 갈 수도 있다. 욕계 위에 있는 색계는 물질은 여전히 존재하지만 감각의 욕망을 떠난 청정한 세계이다. 그러나 아직은 물질을 초월한 것이 아니므로 무상하다. 색계보다 더 상위에 있는 우주가 무색계이다. 무색계는 물질세계를 초월하기 때문에 물질적인 것은 완전히 사

라졌다고 할지라도 마음의 활동인 느낌, 생각, 의지, 분별은 여전히 남아 있다. 싯다르타는 알라라 칼라마(Ālāra Kālāma)로부터 '무소유처정'을 터득한 후 우타카 라마풋타(Uddaka Rāmaputta)에게 '비상비비상처정' 수행을 배웠으나 선정에서 깨어나면 다시 마음의 동요가 일어나고 아직 생각의 티끌을 소멸한 것은 아니므로 완전한 열반에 이르는 전정한 실이 아니란 사실을 깨달은 후 스승을 떠나 고행의 길로 들어섰다. 격심한 고통을 수반하는 고행마저 깨달음에 이르는 방법이자 길이 아님을 깨달은 싯다르타는 쾌락과 고행 두 극단을 떠난 중도를 수행하여 생각과 느낌조차 공이며 현실에서 인연에 따라 연기하여 생멸한다는 '상수멸정(想受滅定)'에 도달함으로 마침내 붓다가 되었다.

불교의 이 광대무변한 세계를 시각적으로 표현하면 만다라가 된다. 나로서는 강대철의 이 굴을 방문하는 사람들이 오직 한 사람이 팠다는 사실에 감탄할 것이 아니라 이곳에서 그가 꿈꾼 이상세계에 대해 생각하고 경험하기를 기대한다. 그래서 이 굴을 칭칭 휘감고 있는 줄기들을 통해 모든 것은 내 마음에 나타난 표상이므로 아뢰야식은 나의 실체가 아니라 표상으로서의 자아라는 사실에 대해 생각하기를 권한다. 세계는 아뢰야식으로 대변되는 각각의 유정(有情)들이 모인 곳이다. 그래서 이 토굴 속에서 나의 몸은 내가 과거에 쌓은 업의 결과이고 나는 아뢰야식에 저장된 분별심의 씨앗으로 파악된 자아임을 생각한다면 이 줄기와 그것으로부터 뻗어나간 뿌리들이 왜 이 굴 전체에 마치 흐름처럼 나타나는지 이해할 수 있으리라. 굴을 유기적으로 연결하는 줄기는 의식의 회로이고, 뿌리는 그것으로부터 파생된 온갖 생각들이 뻗어나가는 줄기 세포이며 굴의 중간중간에서 발견되는 두뇌는 생각의 정거장이자 생각이 생각의 꼬리를 물고 나타나 나를 괴롭히는 원인임을 발견한다면 그것으로도 이 굴은 많은 역할을 했다고 할 수 있다. 작은 방에 켜놓는 등

불 하나가 온 방을 두루 비추듯 아뢰야식에 축적된 분별식의 잔재들을 제거하고 마음의 평정을 이루고자 한다면 군데군데 뚫어놓은 아주 작은 방에 앉아 명상에 잠기는 것도 방법이겠다. 그럴 때 그곳은 우리가 생전의 악업으로 죽어서 떨어질 나락으로서의 지하가 아니라 마음의 빛을 찾아 나서는 출발점이 될 것이다. 이곳은 나의 의식의 내부이고, 나를 구성하는 세계이며 우주이다.

최태만

최태만은 대학에서 회화를 전공하고 한국현대미술을 주제로 한 논문으로 박사학위를 받았다. 1984년부터 미술평론가로 활동하며 많은 글을 쓰고 있으며 한국과 동아시아 근·현대미술을 주제로 한 논문을 발표하고 있다. 전쟁과 미술, 실크로드의 불교미술을 중심으로 동서미술교섭사 등을 연구하고 있다. 주요 저서로 『미술과 소통』, 『권진규』(공저), 『미술과 도시』, 『미술과 혁명』, 『어둠 속에서 빛나는 청춘: 안창홍 작가론』, 『미술과 사회적 상상력』, 『한국 현대조각사 연구』 등이 있다. 현재 국민대학교 예술대학에 재직 중이다.

연보

강대철(姜大喆)

- 1947년 이천에서 태어남.
- 1968~

 군 입대 후 월남전 참전.

 군 복무를 마치고 뒤늦게 홍익대학교 미술대학에서 조각을 전공.

 대학신문을 통해 단편소설로 문학상 수상을 계기로 글쓰기 작업에도 몰두함.
- 1975

 국전에 작품을 출품하기 시작하면서 작가로서 작품활동 시작.
- 1976~2002

 첫 개인전 이후 12번의 개인전 100여회의 국내외 그룹전에 출품.

 상파울로 비엔나레 한국대표작가로 참여.
- 1994~2000

 이천 국제 조각 심포지움 운영위원장.

 경기도 월드컵 조각공원 조성운영위원장.

 성철스님 동상 제작 및 기념관 건립계획 및 불상조형 작업.

 바르셀로나 올림픽 경기장 앞 마라토너조형물 제작.

• 수상

　제 1회 중앙미술대전 대상(중아일보)

　제 24회 국전 문공부장관상(문화공보부)

　페루 리마 국제 조각 심포지엄 최고작가상

　이천시 문화상

• 1988년부터 평소 관심을 갖고 있던 명상을 삶속에 적극 수용. 삶의 방향을 새롭게 조율하기 시작.

　2002년 개인전을 마지막으로 창작활동을 접고 명상을 통한 삶을 살기 위해 2005년 살림터를
　전라남도 장흥 사자산 기슭으로 옮김.

　살림터를 불이초암(不二樵庵)이라 이름짓고 농사를 지으며 자연인으로서 살기 시작함.

강대철 조각토굴

펴낸날	초판 1쇄 2022년 4월 8일

지은이	강대철
기획위원	이달희
펴낸이	심만수
펴낸곳	(주)살림출판사
출판등록	1989년 11월 1일 제9-210호

주소	경기도 파주시 광인사길 30
전화	031-955-1350 팩스 031-624-1356
홈페이지	http://www.sallimbooks.com
이메일	book@sallimbooks.com

ISBN	978-89-522-4398-0 03620

강대철 전집 기획위원·이달희

강대철 姜大喆

1947년 이천에서 태어나 홍익대학교 미술대학에서 조각을 전공. 1978년 국전 문공부 장관상과 제1회 중앙미술 대상을 수상하고, 10여 회 개인전을 가지면서 그는 한국조각계의 중심, 가장 촉망받는 작가가 된다. 그러나 2005년 홀연히 조각가로서의 삶과 그가 이룬 세속에서의 영예를 접고 구도의 길을 떠난다. 그리고 10여 년의 세월이 흐른 어느 날, 그는 곡괭이를 들고 수행 토굴을 파게 되고, 예기치 않게 점토층으로 이뤄진 산의 속살과 맞닥뜨리자 문득 조각가의 본능이 되살아나 그곳에 혼신의 힘을 기울여 6년여 세월 동안 조각을 하게 되는데……. 우리는 그 놀라운 조형물을 '강대철 조각토굴'이라고 부르기로 했다.

사진작가

유성훈(1975년생)

- 조각과 영화를 전공하고 시각예술 분야에서 활동하고 있다.
- 부산 비엔날레(2016)
- 말레스꼬도 국제단편 영화제(이탈리아) 극영화 최우수상(2003)
- 마다탁 국제미디어아트페스티벌(마드리드) 최우수상(2014)